바티칸 미술관에서 꼭 봐야 할 그림 100

Musei Vaticani

바티칸 미술관에서 꼭 봐야 할 그림 100

김영숙 지음

Humanist

먼저, 유럽의 미술관에
가려는 이들에게

프랑스의 대문호 스탕달은 피렌체를 여행하던 중 산타 크로체 성당에 들어갔다가 그곳의 위대한 예술 작품에 감동한 나머지 몸을 제대로 가누지 못할 정도의 현기증을 느꼈다고 한다. 후에 이러한 증상은 '스탕달 신드롬'이라 명명되었다.

여행 리스트에 빠지지 않고 등장하는 미술관을 찾은 많은 사람이 예술 작품 앞에서 스탕달이 느꼈던 것과 차원이 다른 현기증을 느낄 때가 있다. 대체 이게 왜 그렇게 유명하다는 것인지, 뭐가 좋다는 것인지, 왜 이걸 보겠다고 다들 아우성인지 하는 마음만 앞선다. 스탕달 신드롬의 열광은커녕 배고픔, 갈증, 지루함만 남은 거의 폐허가 된 몸은 산뜻한 공기가 반기는 바깥에 나와서야 활력을 찾는다. 하지만 숙제는 열심히 해낸 것 같은데, 이상하게 공부는 하나도 안 된 기분, 단지 눈도장이나 찍자고 이 아까운 시간과 돈을 들였나 싶은 생각이 밀려올 수도 있다.

판단력과 결단력 그리고 실천의지라는 미덕을 제법 갖춘 '합리적인 여행자'들은 각각의 미술관이 자랑하는 몇몇 작품만을 목표로 삼고 돌진하기 일쑤다. 루브르에서는 레오나르도 다 빈치의 〈모나리자〉를, 오르세에서는 밀레의 〈만종〉과 고흐의 〈론 강의 별이 빛나는 밤〉을, 프라도에서는 벨라스케스의 〈시녀들〉이나 고야의 〈옷을 입은 마하〉〈옷을 벗

은 마하〉를, 내셔널 갤러리에서는 얀 반 에이크의 〈아르놀피니 부부의 초상화〉를, 바티칸에서는 미켈란젤로의 시스티나 성당 천장화를……. 목표로 삼은 작품을 향해 한껏 달리다 우연히 학창 시절 교과서에서 본 듯한 작품을 만나기도 하고, 때론 예기치 못하게 시선을 확 낚아채 발길을 멈추게 하는 작품도 만나지만, 대부분은 남은 일정 때문에 기약 없는 '미련'만 남긴 채 작별하곤 한다.

'손 안의 미술관' 시리즈는 모르고 가면 십중팔구 아쉬움으로 남을 유럽 미술관 여행에서 조금이라도 그림을 제대로 보고 싶은 사람들에게, 혹은 거의 망망대해 수준의 미술관에서 시각적 충격으로 '얼음 기둥'이 될 이들에게 일종의 '백신' 역할을 하기 위해 준비되었다. 따라서 알찬 유럽 여행을 꿈꾸는 이들이 신발끈 단단히 동여매는 심정으로 이 책을 집어 들길 바란다. 아울러 미술관에서 수많은 인파에 밀려 우왕좌왕하다가 도대체 자신이 무엇을 보았는지, 무엇을 느껴야 했는지, 무엇을 놓쳤는지에 대한 생각의 타래를 여행 직후 짐과 함께 푸는 이들을 위한 것이기도 하다. 당장은 '랜선 여행'에 그치지만 언젠가는 꼭 가야겠다고 다짐하는 이들도 빼놓을 수 없다. 아마도 독자들은 깊은 애정을 가질 시간도 없이 눈도장만 찍고 지나쳤던 작품이 어마어마한 스토리를 담고 있는 명화였음을 발견하는 매혹의 시간을 가질지도 모른다.

그림은 화가가 당신에게 전하는 이야기이다. 색과 선으로 이루어 낸 형태 몇 조각만으로 자신의 우주를 펼쳐 보이는 그들의 대담한 언어는 가끔 통역과 해석을 필요로 한다. 굳이 미술관에 가지 않더라도 글보다 쉬울 줄 알았던 그림 독해의 어려움에 귀가 막히고 말문이 막히는 경험을 한 이들에게 이 책이 도움이 되길 바란다.

바티칸 미술관에 가기 전
알아야 할 것들

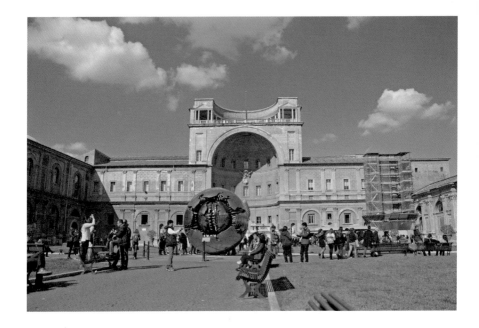

'교황Pope'은 기독교가 로마제국 내에서 서서히 세력을 넓히면서 로마, 콘스탄티노플, 예루살렘, 안티오크, 알렉산드리아에 세운 다섯 개 대교구의 주교를 칭하는 존칭어였다. 그러다 그레고리오 7세Gregorius VII, 1073~1085 재위 시절부터 로마 주교만을 '교황'이라 불렀다. 이는 로마의 주교야말로 예수를 대신할 권위를 가진 자, 즉 신의 대리인인 베드로의 계승자라는 의식에서 비롯된 것이다. 로마 교구에서는 베드로가 네로Nero, 54~68 재위의 박해를 받던 시절 주로 로마에서 활동하다 순교했으며 그의 시신이 안치된 곳 역시 로마라는 점을 들어, 스스로 모든 교구 중 으뜸이라 주장한 것이다.

현재 '교황'은 로마 주교이자 예수의 대리인, 모든 기독교 교회의 최고 제사장 등을 의미하며, 세계에서 가장 작은 나라인 바티칸 시국의 원수이기도 하다. 교황이 세속적으로도 지배권을 행사하는 교황령은 8세기 무렵 프랑크 왕국의 피핀Pepin, 751~768 재위이 로마와 인근 중부 이탈리아 일대를 '베드로의 세속 재산Patrimonium Petri'으로 인정하여 기증한 뒤부터 시작되었다. 오랫동안 교황령은 로마 귀족 가문을 비롯해 유럽 여러 지배자의 표적이 되었다. 근대에 이르러 나폴레옹에게 완전히 정복당했던 교황령은 1848년에는 이탈리아 공화국의 지배를 받았고, 1870년에는 완전히 해체되는 수모를 겪었다. 그러나 20세기에 이르면서 교황령은 라테란 협정(1929)에 따라 세속 정치권력으로부터 완전히 독립해 오늘에 이른다.

'바티칸'이라는 이름은 '음유시인'라는 뜻의 라틴어 '바테스vates'에서 비롯되었다. 고대의 음유시인은 예언자, 즉 점술인 역할도 했다. 테베레 강 너머 서쪽 언덕에 살던 음유시인들은 생계를 위해 그곳을 지나다니는 사람들에게 미래를 점쳐주곤 했다. 네로 황제가 만든 원형경기장과

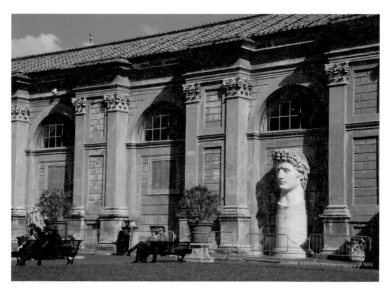

바티칸 미술관 외관

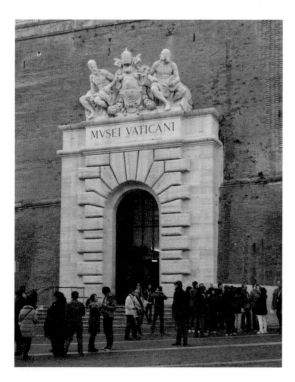

MVSEI VATICANI

바티칸 미술관 입구

베드로를 포함한 순교자들의 묘지가 있던 이 언덕에 성 베드로 성당이 지어진 것은 기독교를 공인한 콘스탄티누스 황제의 명에 따른 것이었다. 한편 콘스탄티누스 황제는 네로 황제가 라테라노라는 귀족 가문에게서 압류한 저택을 교황 실베스테르 1세^{Silvester I, 314~335 재위}에게 선물했는데, 이것이 오랫동안 역대 교황의 거처가 된 라테라노 궁이다. 이런저런 전쟁을 겪으면서 라테라노 궁이 방어에 불리하다는 판단에 따라 13세기부터 성 베드로 성당 옆에 새로운 교황궁을 지었다. 그 후 오랫동안 후임 교황들은 라테라노 궁과 바티칸 궁 모두를 처소로 사용하며 필요에 따라 거처를 결정했다. 현재는 바티칸의 교황궁이 교황의 공식 거주지다.

바티칸은 세계에서 가장 작은 나라지만, 여러 개의 전시관과 기념관 등으로 이뤄진 바티칸 미술관은 세계에서 가장 큰 규모를 자랑한다. 바티칸에서는 교황 율리오 2세^{Julius II, 1503~1513 재위}가 막 발굴된 고대 조각품을 일반에 공개한 시점을 바티칸 미술관의 시작으로 본다. 2006년에 500주년 기념식을 치른 것도 바로 그 이유 때문이다. 그러나 실제로 일반인을 위한 근대적 개념의 공공 미술관으로 자리매김한 것은 클레멘스 14세^{Clemens XIV, 1769~1774 재위} 치하인 1773년부터라고 할 수 있다.

율리오 2세 시절 이탈리아는 르네상스의 전성기를 구가하고 있었다. 중세 기독교 시대에 잊혔던 고대 그리스와 로마의 인본주의적 전통을 부활시킨 르네상스^{Renaissance}(부활 혹은 재탄생) 시대에는 고대 그리스·로마의 철학이나 신화에 대한 관심이 절정에 달했으며, 고대 그리스 절정기의 '고전 미술'에 대한 찬양이 이어졌다. 그즈음 로마의 산타마리아마조레 성당 근처 포도밭에서 〈라오콘 상〉이 발견되었다. 격렬한 동작과 고통의 절정을 완벽한 형태로 잡아낸 이 조각상에 교황뿐 아니라 고대에 열광하던 당대인들도 폭발적인 반응을 보였다. 율리오 2세는 포도밭 주인에게서

성 베드로 성당의 돔 내부 네로 황제는 원형 경기장을 만들어 그 안에 수많은 기독교인을 몰아넣은 뒤 군중이 보는 앞에서 사나운 짐승들이 물어뜯도록 하거나 십자가에 매달아 처형했다. 베드로의 무덤 역시 이 인근에서 발굴되었다. 성 베드로 성당은 바로 이 베드로의 무덤 위에 세워진 것이다. 미켈란젤로가 설계한 돔 안쪽에는 "너는 베드로다. 내가 이 반석 위에 내 교회를 세우리라(Tu es Petrus et super hanc Petram aedificabo Ecclesiam meam)"라는 문구가 거의 사람 키 높이에 이르는 크기로 새겨져 있다.

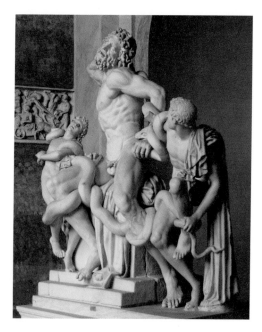

아게산드로스·아테노도로스·
폴리도로스, 〈라오콘 상〉
대리석, 높이 약 2.4m,
바티칸 미술관, 바티칸

조각상을 사들인 뒤 궁금증에 잠 못 이루는 사람들에게 이를 개방하기에 이르렀고, 이로써 500년 바티칸 미술관의 역사가 시작되었다.

바티칸 미술관은 율리오 2세의 소장품을 비롯해 클레멘스 14세와 비오 6세 Pius VI, 1775~1799 재위 시대에 수집하거나 제작한 작품을 기본으로 한 '비오클레멘스 미술관'을 선두로 한다. 이어 비오 7세 Pius VII, 1800~1823 재위는 키아라몬티 미술관과 브라치오누오보 미술관을 개장했고, 19세기에 접어들면서 에트루리아 미술관, 이집트 미술관, 20세기에는 그레고리안 이교도 미술관이 문을 열었다. 현재 바티칸 미술관에는 12세기부터 19세기까지 회화 경향을 살펴볼 수 있는 피나코테카와 현대미술 전시관을 비롯해, 기독교 고문서로 가득한 도서관과 성유물을 모아둔 전시관도 있다.

바티칸의 여러 전시관 중에서 회화와 관련해 가장 주목받는 곳은 피나코테카 미술관과 바티칸 궁전이다. 피나코테카는 교황청이 오랫동안 여러 곳에서 수집한 회화 작품 약 460여 점을 소장해 전시하고 있다. 바티칸의 궁들은 말 그대로 역대 교황이 사적으로나 공적으로 사용하던 공간인데, 벽과 천장 등이 거장들의 프레스코화로 화려하게 장식되어 있다. 특히 라파엘로와 제자들이 함께 작업해 마감한 '라파엘로의 방'과 그 유명한 미켈란젤로의 천장화와 제단화를 비롯해 르네상스 시대의 빛나는 화가들의 작품으로 가득 찬 '시스티나 성당'은 그 자체로 서양 회화 역사의 정수라고 할 수 있다. 이 책은 피나코테카, 라파엘로의 방, 시스티나 성당에 전시된 주요 작품을 중심으로 12세기부터 17세기, 바로크 시대에 이르는 회화의 경향을 자연스레 이해할 수 있도록 구성했다.

차례

라파엘로의 방 *Stanze di Raffaello*

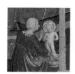
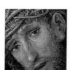
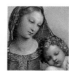

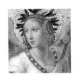

시스티나 성당 *Chappella Sistina*

피나코테카의
회화 갤러리

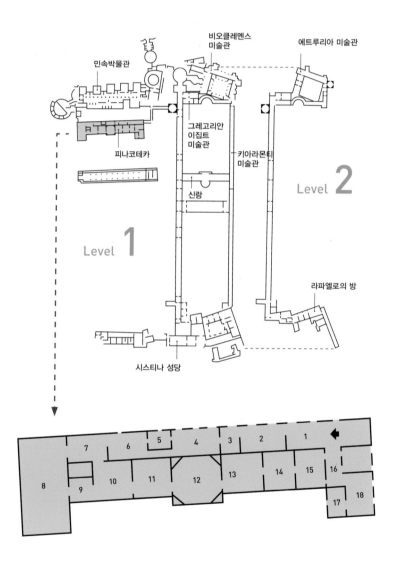

바티칸의 회화 전용 미술관 '피나코테카Pinacoteca'는 로마의 일곱 언덕 중 가장 높은 곳에 위치한 퀴리날레 궁에서 시작되었다. 이 궁에는 역대 교황이 여러 경로로 수집한 회화 작품을 비롯해 로마 각처의 교회에서 임시로 자리를 옮긴 작품까지 다양하게 소장되어 있었다.

　비오 6세는 고대 조각 작품을 소장 전시하기 위한 비오클레멘스 미술관을 설립(1773)한 뒤, 회화 작품만 따로 모아 전시할 공간을 바티칸에 마련할 계획을 세웠다. 1790년 퀴리날레 궁에서 가져온 118점의 회화 작품이 현재 태피스트리를 전시하고 있는 아라치 갤러리Galleria degli Arazzi에 세 개의 방으로 나뉘어 전시되었는데, 이를 '바티칸 피나코테카'의 기원으로 본다. 그러나 바티칸에 피나코테카를 세우려는 그의 꿈은 1796년 나폴레옹의 침략으로 중단되었다. 나폴레옹은 현재 루브르 박물관에 해당하는 나폴레옹 박물관을 위해 바티칸의 작품부터 로마와 인근 교회, 수도원의 주요 작품까지 무더기로 약탈해갔다. 나폴레옹이 몰락한 1815년에 안토니오 카노바Antonio Canova, 1757~1822가 파리로 가서 확인한 약탈 품목은 무려 500여 점 이상이었고, 그중 절반 정도만 간신히 되돌려 받았다.

　바티칸의 피나코테카 건물은 비오 11세Pius XI, 1922~1939 재위의 명에 따라 루카 벨트라미Luca Beltrami 1854~1935가 건축한 것이다. 1932년에 개장된 피나코테카는 너른 전시 공간과 충분한 채광으로 그간 남의 집 살이를 하며 이리저리 떠돌던 회화 작품의 애환을 한순간에 일소했다. 현재 피나코테카에는 18개의 전시실에 약 460여 점 이상의 회화 작품이 시대 순으로 전시되어 있다. 대부분 이탈리아 미술 작품이지만 종교와 관련한 다른 나라 미술 작품도 심심찮게 전시되어 있어, 12세기부터 19세기까지 사회·역사적 변화에 따른 종교화의 변천사뿐 아니라 미술사적인 흐름을 관찰하는 데 타의 추종을 불허하는 미술관으로 자리 잡았다.

니콜로와 조반니
최후의 심판

목판에 템페라
288×243cm
12세기경
1실

부자지간으로 추정되는 니콜로 Nicolo와 조반니 Giovanni의 서명이 들어간 작품이다. 그림은 의자 등받이 장식을 위해 제작된 것으로, 원형의 상단과 직사각형의 하단이 붙어 있다.

최후의 심판과 관련한 내용이 다섯 줄로 구성되어 있는데, 가장 아래 왼편에는 성모 마리아가 죄 많은 인간을 위해 중재하는 모습이, 오른편에는 지옥이 묘사되어 있다. 그 위의 오른쪽에는 두 천사가 나팔을 불어 죽은 자들을 깨우는 모습이, 왼쪽에는 물고기 등 흉측한 동물이 먹었다가 뱉어낸 시신들이 그려져 있다.

중앙의 세 번째 단은 세 개의 장면으로 읽을 수 있다. 왼쪽에는 성 바오로가 사람들을 천국으로 인도하는 장면이, 중앙에는 성모 마리아와 성 스테파노가 인간을 위해 구세주에게 기도하는 장면이, 오른쪽에는 가톨릭교회에서 강조하는 일곱 가지 선행 중 세 가지, 즉 '헐벗은 자에게 옷을 입히고', '감옥에 갇힌 자를 풀어주기 위해 배상금을 전해주며', '목마른 자에게 물을 건네는' 행실이 그려져 있다.

가장 상단에서 예수는 여섯 날개를 가진 두 세라핌과 천사들의 호위를 받으며 권좌에 앉아 세상을 내려다보고 있다. 그는 왼손에 십자가를, 오른손에 "내가 세상을 이겼다"(《요한 복음서》 16장 33절)라는 글이 새겨진 구를 들고 있다. 그 아래 두 번째 단에는 예수가 제대를 앞에 두고 서 있다. 제대에는 창, 못, 가시관과 성경, 금박의 십자가 등이 놓여 있다. 그의 왼쪽 천사는 "내 아버지께 복을 받은 이들아, 와서 세상 창조 때부터 너희를 위하여 준비된 나라를 차지하여라"(《마태오 복음서》 25장 34절)라는 종이를, 오른쪽 천사는 "저주받은 자들아, 나에게서 떠나 악마와 그 부하들을 위해 준비된 영원한 불 속으로 들어가라"(《마태오 복음서》 25장 41절)라 적힌 종이를 들고 있다. 이들 양쪽으로는 12제자가 함께한다.

시모네 마르티니

축복을 내리시는 구세주 예수

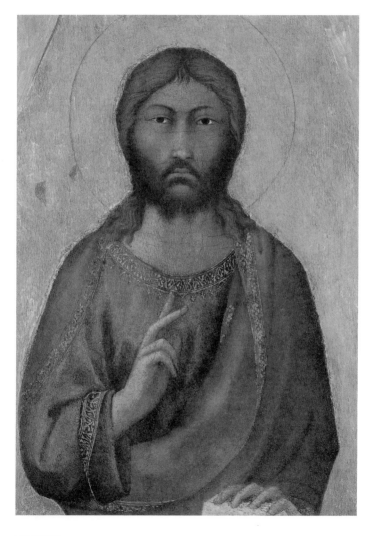

목판에 템페라
38,3×28,5cm
1315~1320년
2실

피렌체 우피치 미술관의 〈수태고지〉[1]로 익숙한 시모네 마르티니 Simone Martini, 1280?~1344는 이탈리아의 시에나에서 태어났다. 중세의 종교화는 신성 神性이라는 고도의 추상성을 표현하기 위해 '사실주의' 혹은 '자연주의' 기법을 무시하곤 했다. 황금빛 바탕에 납작한 종이 인형을 오려다 붙인 것 같은 평면적인 그림에서, 실제의 대상을 현실의 공간에서 마주한 듯 사실적인 그림으로 바뀐 것은 르네상스가 무르익으면서부터다. 시모네 마르티니는 중세에서 르네상스로 가는 길목에서 활동했다. 따라서 그의 그림은 이후 전개될 르네상스 전성기에 비하면 다소 부족해 보이지만 확실히 중세의 그림보다 더 자연스러운 입체감이 느껴진다. 과하다 싶을 정도로 세밀하고 정교한 묘사, 현란하고 광택 있는 채색과 그로 인한 장식적인 화려함 등은 시모네 마르티니를 중심으로 한 '시에나 화파'의 주요 특징으로 자리 잡았다. 14세기 중반에 교황의 요청으로 프랑스의 아비뇽으로 건너가 활동하면서 그가 구사한 시에나 화파의 독특한 기법은 당시 서유럽의 궁정에 널리 퍼져 크게 유행했다.

이 작품은 다면화의 한 부분으로 추정된다. 반신상의 예수는 다소 길쭉한 몸 탓에 더욱 우아함이 강조된다. 예수는 오른손을 가슴께로 올린 뒤 검지와 중지를 세우고 있는데, 이는 '축복'을 의미한다. 왼손은 성서 위에 편안하게 놓여 있다. 예수는 정면을 향해 그 어떤 감정도 느껴지지 않는 근엄한 표정을 짓고 있다. 그는 신으로, 우리 인간이 가지는 얄팍한 감정의 기복을 함부로 드러내지 않는 존엄한 존재다. 예수가 입고 있는 옷주름의 유연함은 중세인의 도식적인 그림에서는 발견할 수 없던 '자연스러움'이 돋보인다. 선명한 붉은색과 푸른색의 대비는 몸을 둘러싸고 있는 천상의 빛, 즉 황금색과 어우러지며 화면 전체의 화려함을 극대화한다.

조토와 제자들
스테파네시 삼면화

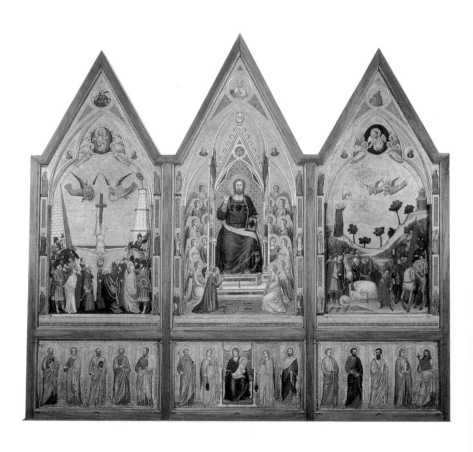

목판에 템페라
각 223×255cm
1320년경
2실

조토 디 본도네Giotto di Bondone, 1267~1337를 일러 중세의 끝과 르네상스의 시작을 알리는 화가로 칭하는 것은 그가 '양감과 공간감' 그리고 '표정'을 통한 '자연주의적 회화'를 추구했기 때문이다. 1320년경 재건축 이전의 성 베드로 성당을 위해 제작한 제단화로 앞뒤, 양면에 그려졌지만 현재 뒷면 하단의 두 면은 유실된 상태다. 당시 추기경이던 스테파네시Jacopo Caetani degli Stefaneschi, 1270~1343가 조토에게 주문한 것으로 스테파네시 다면화Stefaneschi Polyptych라 부르는데, 세 개의 큰 면을 가졌다는 점에서 스테파네시 삼면화Stefaneschi Triptych로도 불린다.

앞면 중앙은 권좌에 앉은 예수가 여러 천사를 대동한 모습이다. 조토는 예수를 수염이 난 장년의 남성으로 묘사했다. 왼쪽 그림 속 십자가에 거꾸로 매달린 자는 성 베드로다. 그는 로마제국 네로 황제 시절에 박해를 받다 처형당하는데, 예수와 같은 모습으로 십자가형을 받을 수 없다며 거꾸로 매달리기를 청했다고 한다. 오른쪽 그림에는 사도 바오로가 칼로 참수당하는 장면이 그려져 있다. 후광이 그려진 머리 앞으로 세 갈래 물줄기가 보인다. 바오로의 잘린 머리가 땅에 떨어지면서 세 번 튀었는데, 그 자리마다 샘물이 솟아났다는 전설에서 비롯된 것이다. 하단 정중앙에는 양쪽으로 천사들을 비롯해, 예수의 열두 제자의 호위를 받고 있는 옥좌의 성모 마리아와 아기 예수가 그려져 있다.

뒷면 중앙에는 열쇠를 들고 오른손으로 축복의 자세를 취하는 교황 복 차림의 성 베드로가 보인다. "너는 베드로라. 내가 이 반석 위에 내 교회를 세우리니 음부의 권세가 이기지 못하리라. 내가 천국 열쇠를 네게 주리니 네가 땅에서 무엇이든지 매면 하늘에서도 매일 것이요, 네가 땅에서 무엇이든지 풀면 하늘에서도 풀리리라"(《마태오 복음서》 16장 18~19절)라는 성경 구절에서 알 수 있듯, 열쇠는 곧 초대 교황으로서 성 베드

로의 정통성을 입증한다. 그의 오른쪽 발치에는 제단화의 소형 모델을 헌사하는 추기경 스테파네시가 그려져 있다. 맞은편에는 교황 셀레스티노 5세^{Caelestinus V, 1294 재위}가 그려져 있다.

한편 좌우의 양쪽 면에는 예수의 열두 제자 중 네 명의 성인이 그려져 있다. 왼쪽 그림 속 성인은 대 야고보와 사도 바오로다. 여행에 필요한 지팡이를 들고 있는 대 야고보는 순례자의 성인이다. 현재 그의 유골이 묻혀 있다고 전해지는 스페인의 산티아고 데 콤포스텔라^{Santiago de Com-postela}에는 아직도 많은 순례객이 모여들고 있다. 사도 바오로는 칼로 참수를 당했다 하여 주로 칼과 함께 그려지곤 한다. 가톨릭교회에서는 초대 교황인 베드로와 함께 바오로를 교회의 양 기둥으로 일컫곤 하는데, 바오로는 유대 바리사이파로 한때 기독교인을 박해하는 데 앞장섰다. 그러나 그는 기독교로 개종한 뒤 선교 활동에 앞장선 당대 최고의 지성인이었다. 오른쪽 그림은 성 안드레아와 사도 요한이다. 성 안드레아는 베드로의 동생으로, 어부 출신인 두 형제가 가장 먼저 예수의 제자가 되었다고 전한다. 한편 예수의 제자이자 신약성서《요한 복음서》의 저자이기도 한 사도 요한은 왼편 그림의 대 야고보와 형제다.

젠틸레 다 파브리아노
성 니콜라오의 탄생

젠틸레 다 파브리아노
세 소녀에게 행한 기적

목판에 템페라
35.5×35.5cm
1425년
2실

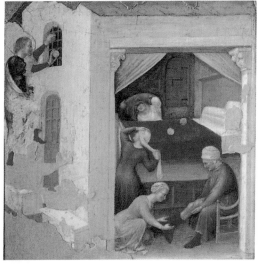

목판에 템페라
35.8×36.1cm
1425년
2실

젠틸레 다 파브리아노
죽은 세 형제를 살리는 성 니콜라오

젠틸레 다 파브리아노
폭풍우 속 배를 구하는 성 니콜라오

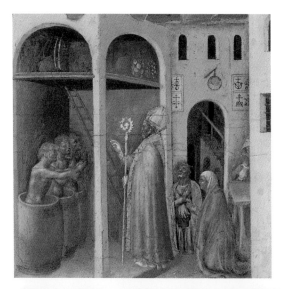

목판에 템페라
36.5×36.5cm
1425년
2실

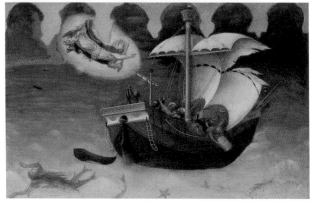

목판에 템페라
38.2×62cm
1425년
2실

14~15세기경 지역과 상관없이 서구 유럽의 궁정에서 크게 유행해 중세 고딕 시대의 미술 경향을 반영하고 있다고 해서 '국제 고딕'이라고 불리는 이 미술은, 우아하고 세련된 곡선, 다채롭고 장식적인 색과 정밀한 묘사가 특징으로 젠틸레 다 파브리아노^{Gentile da Fabriano, 1370~1427}나 시모네 마르티니 등의 그림(24쪽)에서도 확인할 수 있다.

이들 작품은 '콰라테시 제단화'의 일부로, 피렌체에 있는 산니콜로올트라르노^{San Niccolo Oltrarno} 교회를 위해 콰라테시 가문이 주문했다 해서 붙은 이름이다. 여러 면으로 이뤄진 제단화지만 바티칸에는 성 니콜라오의 삶을 담고 있는 부분만 전시되어 있고, 나머지 부분은 피렌체의 우피치 미술관, 런던의 내셔널 갤러리 등으로 뿔뿔이 흩어져 있다. 성 니콜라오는 3세기 후반에 터키 인근에서 태어났으며 항구 도시인 미라의 주교로 활동했다. 이탈리아의 바리에 있는 성당에 유해가 있어 '바리의 성 니콜라오'라고 불리기도 한다.

〈성 니콜라오의 탄생〉에서 보듯이 성 니콜라오는 태어날 때부터 조숙했다. 산파들이 그를 목욕시키려고 하자 스스로 벌떡 일어나 직접 욕조 속으로 걸어 들어갈 정도였다. 〈세 소녀에게 행한 기적〉에는 성 니콜라오가 어느 가정집의 창문을 통해 황금 공을 던지는 모습이 보인다. 집 안의 붉은 침대 위에 이미 두 개의 황금 공이 있는 것으로 보아 손에 든 공은 세 번째로 보인다. 성 니콜라오는 집안이 가난해 곧 매춘부로 팔려갈 세 딸의 이야기를 듣고는 야밤에 몰래 이들의 집을 찾아가 창을 통해 황금 공을 던져 그들을 구해냈다.

〈죽은 세 형제를 살리는 성 니콜라오〉는 예수가 죽은 나사로를 다시 살려낸 것처럼 신앙의 힘으로 죽은 자까지 살려낸 기적을 그린 그림이다. 이어지는 그림 〈폭풍우 속 배를 구하는 성 니콜라오〉는 성 니콜라

오가 몸 전체에서 뿜어내는 둥근 후광과 함께 나타나 위기에 처한 배를 구조하는 모습을 담고 있다. 그는 화면 왼쪽 아래의 '요물' 인어를 물리쳤고, 무서운 검은 구름을 걷어내고 있다. 중앙의 배 앞머리에는 그를 향해 간곡히 기도하는 이가 보인다. 기도하는 이 뒤로, 배 안에 있는 사람들은 짐을 바다로 던지는 등 허둥지둥하는 모습이 역력하다. 그들은 이 위험한 순간을 오로지 인간적인 힘으로 이겨내려 한다. 배를 구해낸 기적 덕에 성 니콜라오는 뱃사람의 수호성인으로 모셔져 해양업과 관련이 많은 네덜란드인에게 특히 큰 사랑을 받았다.

성 니콜라오 성인의 이름은 이탈리아어로 니콜라오, 라틴어로 니콜라우스, 러시아어로 니콜라이 등으로 불린다. 미국에서는 이주한 네덜란드인이 모국어 발음대로 부른 것에서 시작해 '산타클로스'로 불린다. 매춘부가 될 뻔한 소녀들의 집을 밤에 몰래 찾아가 황금 공을 던져준 이력 때문에 그는 크리스마스의 밤에 선물을 들고 오는 할아버지로 각색되었다. 붉은 옷에 하얀 수염의 산타클로스 이미지는 1931년 미국의 한 광고업자가 코카콜라를 위해 만들어낸 것이다.

프라 안젤리코
성 니콜라오 이야기

프라 안젤리코
성 니콜라오 이야기(배를 구하는 성 니콜라오)

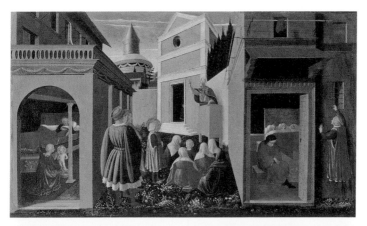

목판에 템페라와 금
34×60cm
1437년경
3실

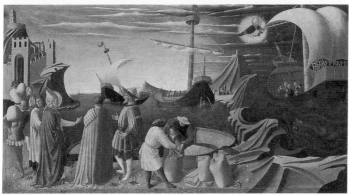

목판에 템페라와 금
34×60cm
1437년경
3실

3실에서도 성 니콜라오의 삶을 주제로 한 프라 안젤리코^{Fra Angelico, 1390?~1455}의 그림을 만날 수 있다. 도미니크 교단의 수도사로 시작해 훗날 피렌체 인근의 피에솔레에서 수도원장직까지 올랐던 그는 세속의 본명 귀도 디 피에트로^{Guido di Pietro} 대신 프라 조반니^{Fra Giovanni}(형제 요한)라는 이름을 사용했다. 그림을 그리는 것이 기도와 다름없었던 그는 훗날 '천사 같은 형제'라는 뜻의 프라 안젤리코로 불린다.

〈성 니콜라오 이야기〉의 첫 번째 그림은 세 개의 이야기로 구성된다. 왼편은 아기 니콜라오가 태어나자마자 몸을 꼿꼿이 세워 자신을 씻기는 산파를 기겁하게 만드는 장면이다. 중앙은 소년 니콜라오가 동네 사람들 사이에서 전혀 기죽지 않고 주교의 설교를 듣고 있는 모습이다. 조숙했던 그는 설교 내용을 모두 이해했고 예수를 영접할 수 있었다. 오른쪽의 성 니콜라오는 창을 통해 가난한 소녀들에게 자선을 베풀고 있다. 집 안에는 소녀 셋이 나란히 잠들어 있고, 그들의 아버지는 시름에 잠긴 채 문간을 지키고 있다. 황금공은 없지만 옛 사람들은 성 니콜라오라는 제목만 보고도 단번에 이 일화를 떠올렸을 것이다.

두 번째 그림은 성 니콜라오가 미라에서 겪은 일화를 다룬다. 주교 모자에 후광을 두른 성 니콜라오는 녹색 가운을 걸친 채 황제의 관리를 만나 기근이 든 미라를 위해 곡식을 청하고 있다. 성 니콜라오는 기적을 일으켜 그들이 곡식을 아무리 많이 퍼줘도 절대 창고가 비는 일이 없게 했다. 성 니콜라오는 그림 오른쪽 상단에서 다시 등장한다. 별처럼 빛나는 그는 난파한 배를 구조하고 있다.

이 두 그림은 1437년에 프라 안젤리코가 페루자의 교회를 위해 제작한 프레델라(대형 삼면화)의 일부다. 나머지는 페루자의 움브리아 국립미술관에 소장되어 있다.

프라 필리포 리피
성모의 대관식

목판에 템페라
각 164×83cm
1444년경
3실

조르조 바사리 Giorgio Vasari, 1511~1574가 르네상스 시기 예술가의 작품과 삶을 기술한 《예술가 열전》(1550)에 따르면 프라 필리포 리피 Fra Filippo Lippi, 1406~1469는 '프라(형제)'라는 명칭에서도 알 수 있듯 수도자였지만, 경건한 삶의 태도가 부족해 자신이 그리던 성모화의 모델을 해준 수녀 루크레치아를 유혹해 아이를 둘이나 낳고 살았다. 그녀에게서 낳은 아들 필리피노 리피 Filippino Lippi, 1457~1504 역시 유명한 화가다.

이 작품은 피렌체 인근 아레초의 산베르나르도 교회 San Bernardo in Arezzo 내부에 있는 개인 예배당의 제단화다. 카를로 마르수피니 Carlo Marsuppini, 1399~1453라는 피렌체에서 대법관까지 지낸 고위 관료가 주문한 것이다.

중앙 그림을 중심으로 좌우의 인물들은 그 수와 자세 등에서 거의 대칭을 이루고 있어 비례, 균형, 조화를 으뜸으로 치던 르네상스 화가의 집념을 잘 드러내고 있다. 중앙의 그림은 성모가 지상에서 삶을 다한 뒤 천국으로 올라가 예수로부터 승리의 관을 받는 모습이다. 마리아는 기도하는 자세로 몸을 낮춰 아들이자 신인 예수에게 공경의 예를 다하고 있다. 마리아와 예수가 위치한 곳은 계단부터 조개껍데기 모양의 상단 벽감까지 잘 계산된 원근법으로 인해 깊은 공간감이 느껴진다. 계단에 새겨진 대리석 문양이나 인물의 자연스러운 옷 주름, 단단한 양감이 느껴지는 인체 묘사 등은 르네상스 자연주의의 미감을 잘 반영하고 있다. 왼쪽 그림 아래 무릎을 꿇은 이는 그림이 완성되던 해에 세상을 떠난 카를로 마르수피니의 아버지 그레고리오 마르수피니다. 그의 곁에는 아버지가 수호성인으로 삼았던 교황 그레고리오 1세 Gregorius I, 590~604 재위가 함께한다. 붉은 옷의 아버지와 대칭이 되는 곳에 검은색 옷을 입은 아들 카를로 마르수피니가 보인다. 머리 모양이나 생김새가 서로 닮았다.

멜로초 다 포를리
바르톨로메오 플라티나를 바티칸 도서관장으로 임명하는 식스토 4세

프레스코
370×315cm
1477년경
4실

멜로초 다 포를리Melozzo da Forli, 1438?~1494의 그림으로 교황 식스토 4세Sixtus IV, 1471~1484 재위가 바르톨로메오 플라티나Bartolomeo Platina, 1421~1481를 바티칸 도서관의 관장으로 임명하는 모습을 담은 것이다. 원래 바티칸 도서관 벽면에 프레스코화로 제작되었으나 지금은 그림 부분을 분리해 캔버스에 옮겨 붙였다.

식스토 4세는 고대 그리스·로마의 조각품과 장서를 수집해 캄피돌리오 박물관Museo Campidoglio을 지었고 바티칸 도서관을 확장했다. 르네상스의 세속성, 즉 인간 중심의 학문은 종교를 위협할 치명적인 독이 될 수도 있었기에 몇몇 교황은 고대 그리스 철학을 연구하는 인문학자를 탄압했다. 그러나 식스토 4세는 교회와 인문주의를 융합하는 정책을 펼쳤다.

그림 속 와플 모양의 천장과 기둥은 정확한 원근법으로 그려져 깊은 공간감을 선사한다. 중앙에 낮은 자세로 무릎을 꿇고 앉아 식스토 4세에게 예를 다하는 이가 플라티나다. 그는 손가락으로 하단에 새겨진 자신의 글을 가리키고 있다. 내용은 식스토 4세 교황 덕분에 바티칸의 명성에 걸맞은 도서관이 만들어졌다 정도로 요약될 수 있다.

공도 실도 많았던 식스토 4세는 교황청에 만연한 '족벌주의'를 벗어나지 못했다. 교황들은 성직자로서 올바르지 않은 처신 탓에 생긴 아이를 '조카nepóte'라고 부르며 요직에 기용하곤 했다. 흔히 족벌주의로 번역되는 '네포티즘nepotism'은 바로 이 '조카 사랑'이라는 말에서 비롯되었다. 화면 정중앙, 주인공처럼 서서 교황과 마주한 이가 식스토 4세의 조카로, 훗날의 교황 율리오 2세다.

교황 바로 옆에 나란히 서 있는 라파엘레 리아리오Raffaele Riario를 비롯한 나머지 두 명 역시 교황의 친족이다. 기록에 의하면 식스토 4세는 자신의 조카 여섯을 모두 추기경으로 임명했다고 한다.

멜로초 다 포를리
프레스코화들

프레스코
부분 그림
1480~1484년
4실

1480년 로마의 산티아포스톨리^{Santi Apostoli} 교회(12사도교회) 제단의 둥근 천장에 그려진 프레스코화가 조각난 것이다. 교황 식스토 4세의 조카로 기록되어 있는 지롤라모 리아리오^{Girolamo Riario, 1443~1488} 추기경이 주문한 대로 멜로초 다 포를리는 예수가 지상의 일을 모두 끝낸 뒤 승천하는 모습과 이를 축하하기 위해 악기를 연주하는 천사들 그리고 12제자를 담았다. 하지만 1711년에 교회가 파괴되면서 작품 역시 큰 손상을 입고 조각조각 떨어져 나갔다. 교회를 재건하는 동안 조각난 그림은 퀴리날레 궁으로 옮겨졌는데, 〈영광의 예수〉 혹은 〈승리의 예수〉라고 불리는 예수의 승천 장면²은 그대로 퀴리날레 궁에 남았고, 나머지 조각은 바티칸으로 옮겨졌다.

다 포를리는 교회 꼭대기 둥근 천장에 천사와 사도 들을 '아래에서 위^{di sotto in su}'를 보는 모습으로 담아냈다. 또한 원근법에 입각해 비스듬한 각도의 시점으로 그리는 단축법을 사용했다. 이는 실제와 같은 공간감을 창출한다.

이탈리아어로 '신선하다^{fresco}'라는 뜻의 단어에서 시작된 프레스코화는 벽에 회반죽을 바르고 그 위에 물에 갠 안료를 칠하는 기법을 말한다. 회반죽이 마르는 동안 안료가 벽의 일부로 스며들기 때문에 그림을 비교적 오랫동안 보존할 수 있다. 그러나 벽이 마르기 전에 그려야 하기 때문에 작업량에 한계가 있고, 수정을 하려면 해당 부분을 뜯어내야 하는 어려움이 있다. 또한 보존하기가 쉽다고는 하지만 건물이 파괴되면 훼손이 심할 수밖에 없다. 이 프레스코화들 역시 세월 탓에 갈라지거나 떨어져나가 많은 부분 손상을 입었지만, 그럼에도 고혹적인 색감과 우아한 천사들의 아름다운 자태로 인해 바티칸 미술관을 찾는 많은 사람에게 특별히 사랑받고 있다.

(대) 루카스 크라나흐
피에타

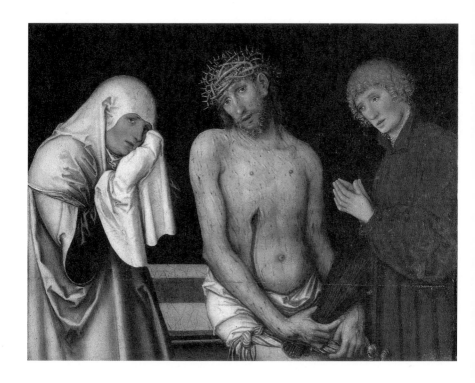

목판에 유채
54×74cm
연대 미상
5실

같은 직업의 아들과 이름이 같아 흔히 (대) 루카스 크라
나흐 Lucas Cranach the Elder, 1472~1553 라고 표기하는 그는 독일 비텐베르크에서
활동, 결혼식 증인을 서주고 서로의 아들에게 대부가 되어줄 정도로 마
르틴 루터 Martin Luther, 1483~1546 와 막역한 사이였다.

비록 루터와 친분이 깊었지만, (대) 루카스 크라나흐는 비텐베르크의
가톨릭 지도자나 귀족, 제후 들을 위해서도 작품을 제작했다. 이는 그
의 종교적 혹은 정치적 신념이 변덕스러워서라기보다는 그만큼 그에게
작품을 주문하는 이가 많았고, 그들을 모두 거부하기엔 이미 자신의 명
성이 너무나 높았기 때문일 것이다.

'피에타 Pieta'는 '자비를 베푸소서'라는 뜻으로, 예수의 죽음을 슬퍼하
는 성모 마리아의 모습을 담아낸 미술 작품을 일컫는 말이다. 성모 마
리아가 죽은 예수를 무릎에 뉘여 안은 자세가 일반적인데, 크라나흐는
곧 자신의 시신이 담길 석관에 기대앉은 예수를 중심으로 양쪽에 성모
마리아와 사도 요한을 배치하는 방법을 택했다. 성서에 따르면 병사들
은 예수 처형 전에 이미 "가시로 왕관을 엮어 머리에 씌우고 오른손엔
갈대를"《마태오 복음서》27장 29절) 들게 했고 매질까지 했다. 그림 속 예수의
몸에는 책형을 당할 때 생긴 상처가 가득하다. 가슴 아래 붉은 피가 선
연한 상처는 십자가 처형 당시 롱기누스의 창에 찔려 생긴 것이다.

8등신 혹은 9등신으로 잔뜩 이상화되어 '진짜' 같아 보이지만 사실상
'있을 수 없는 인체'를 묘사하던 이탈리아 화풍과 달리, 크라나흐의 예
수 그리고 슬퍼하는 성모 마리아나 사도 요한은 완벽하고 탄탄한, 이상
적인 몸매를 과시하지 않는다. 그들은 그저 고통 앞에서 하염없이 약한,
지극히 인간적인 모습을 보일 뿐이다. 가까이 하기엔 너무 먼 '신'이 아니
라, 폭력에 상처 입은 '사람'의 몸과 표정을 지닌 존재인 셈이다.

카를로 크리벨리
피에타

카를로 크리벨리
성모자

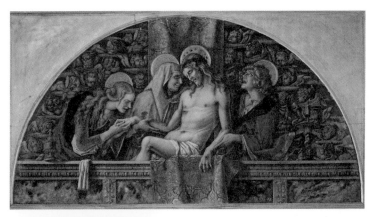

목판에 유채
105×205cm
연대 미상
6실

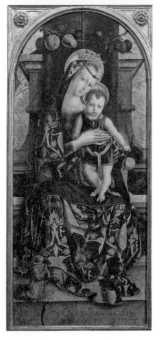

목판에 템페라
148×67cm
1482년
6실

카를로 크리벨리 ^{Carlo Crivelli, 1435?~1495}는 베네치아에서 태어난 화가로, 르네상스 화풍을 도입하면서도 장식적이고 화려한 중세적 화풍 역시 절충해서 활용했다.

〈피에타〉는 교회의 둥근 지붕과 벽 사이의 반원 모양 공간인 루네트 ^{lunette}를 장식하기 위해 그린 것이다. 십자가에서 내려진 예수는 난간에 몸을 기댄 채 푸른 옷을 입은 성모 마리아와 이마를 맞대고 있다. 넘실거리는 긴 머리카락의 막달라 마리아(72쪽)는 예수의 오른손을 잡고 있다. 미켈란젤로의 〈피에타〉³ 조각상을 비롯해 르네상스 시대의 화가들이 그린 성모 마리아를 떠올려보면, 크리벨리의 마리아는 지나치게 늙고 초췌한 느낌이 든다. 막달라 마리아는 매음굴에서 일하던 부정한 여인이었지만, 예수를 찾아가 그의 발을 향유로 닦으며 자신의 죄를 회개했다. 그녀는 훗날 예수가 승천한 뒤 머리카락으로 몸을 대충 가리고 다닐 정도로 치장에 관심을 끊은 채 광야를 떠돌며 기독교를 전파하는 데 몰두했다는 전설이 있어, 향유통이나 긴 머리카락을 상징으로 삼는다. 화면 오른쪽에는 슬픔과 경악을 감추지 못하는 사도 요한이 있다. 그는 예수가 지상에서 소명을 다하고 떠난 뒤 어머니 마리아를 부탁할 정도로 아끼는 제자였다.

〈성모자〉는 이탈리아 동부의 도시 아스콜리피체노 ^{Ascoli Piceno} 인근에 위치한 성 프란체스코 교회의 수도자가 주문한 그림으로, 그림 하단 왼쪽 성모의 발치에 그의 모습이 보인다. 마리아는 천국의 여왕처럼 자태를 뽐내고 있다. 마리아가 입은 옷의 금실과 은실 문양은 석류를 양식화한 것이다. 피를 연상시키는 붉은색 열매의 석류는 전통적으로 마리아를 상징한다. 아기 예수는 왼손으로 원죄를 뜻하는 사과를 들고 있다. 인류의 원죄가 결국 예수의 희생으로 사해질 것임을 의미한다.

성인들과 함께하는 성모자

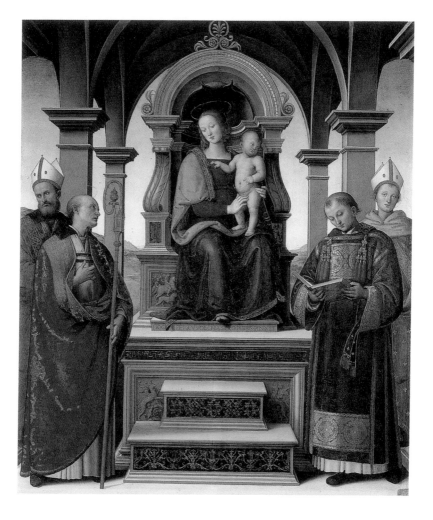

목판에 템페라
193×165cm
1495~1496년
7실

페루자에서 주로 활동해 페루지노 Perugino, 1450~1523라 불리는 이 화가는 단아하고 고운 선과 정적이고 부드러운 분위기를 풍기는 인물 표현이 특징으로, 제자인 라파엘로가 이 화풍을 이어받았다.

페루자 시청사 Palazzo Pubblico 예배당에 제단화로 걸린 〈성인들과 함께하는 성모자〉는 원래 두 부분으로 구성되었는데, 부활하는 예수가 무덤에서 몸을 일으키는 장면을 담고 있는 상단 작품은 현재 움브리아 국립미술관에 소장되어 있다. 성모자를 중심으로 성인들이 함께하는 모습을 종교화에서는 '사크라 콘베르사치오네 Sacra Conversazione (성스러운 대화)'라 부른다. 완벽하게 구사된 원근법적 공간 안에서 성인들이 성모자를 중심으로 정확하게 대칭을 이루는 구도는 르네상스 미술의 특징이다.

그림 앞 열에는 성 루도비코(생루이)와 성 라오렌시오가 서 있다. 왼쪽의 성 루도비코는 나폴리와 시칠리아의 왕 카를로 2세의 아들로, 동생과 함께 스페인 아라곤 왕의 인질로 잡혀 있다 풀려난 뒤 왕위계승권을 동생에게 양도했고 이후 수도자로 살았다. 가난한 이를 위해 봉사한 그는 툴루즈의 대주교가 되었기 때문에 '툴루즈의 루도비코'라 불렸다. 왕족인 만큼 주로 홀(왕이 손에 드는 지팡이의 일종)을 든 모습으로 그려졌다.

오른쪽의 성 라우렌시오는 교회의 물건을 탐내는 로마 집정관 앞에 가난한 이들을 데리고 가 "이들이야말로 교회의 보물입니다"라고 말한 뒤 체포되어 뜨거운 석쇠 위에서 고문을 받고 순교했다. 보통 달군 석쇠와 함께 등장하지만, 이 그림에서는 차분하게 기도서를 읽고 있다. 두 성인 뒤로 페루자의 수호성인인 헤라콜라누스와 콘스탄스가 주교 모자를 쓴 채 서 있다. 성모의 발이 살짝 삐져나와 있는데, 바로 그 아래 "치타 벨라피에브의 피에트로가 이 작품을 완성했다"라는 문구가 보인다.

라파엘로 산치오
성모의 대관

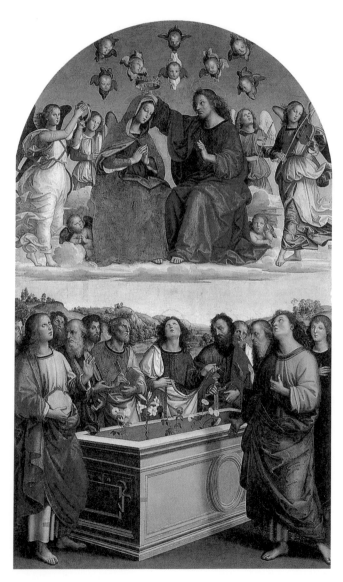

목판에 템페라
267×163cm
1502~1503년
8실

〈성모의 대관〉은 라파엘로 산치오 Raffaello Sanzio, 1483~1520 가 스승 페루지노 문하에서 도제 생활을 마감한 직후에 그린 것으로, 페루자의 성 프란체스코 성당 내부 오디 Oddi 가문의 개인 예배당 제단화로 제작되었다.

라파엘로는 그림을 대담하게 상하로 나눠 천상의 일과 지상의 일을 극적으로 대비했다. 상단 부분은 성모가 승천한 뒤 예수에게 왕관을 받는 장면으로, 천사들의 축하 연주가 한창이다. 성모 마리아와 예수는 주변 인물들, 즉 축하연을 펼치는 천사들보다 훨씬 크게 그려져 있어, 그림의 주인공을 압도적인 크기로 강조했던 중세 그림을 떠올리게 한다. 하늘에 얼굴만 쏙 내밀고 있는 아기 천사들은 막대사탕처럼 사랑스럽다. 붕붕 날아다니는 이 천사들은 상단 화면의 비현실성을 더욱 강조하는 듯하다.

반대로 하단은 현실 공간이다. 화면을 사선으로 가로지른 석관과 아련한 풍경의 배경은 그림에 깊이를 더한다. 제자들은 텅 빈 성모 마리아의 무덤 앞에서 다양한 표정으로 자신들의 놀라움을 표현하고 있다.

하단 정중앙에서는 한 남자가 허리띠를 든 채 하늘을 우러러보고 있다. 의심 많은 성 토마스(72쪽)다. 그는 예수가 부활한 것을 믿지 못해 예수의 허리에 생긴 상처에 손가락을 넣어본 뒤에야 인정한 이력이 있다. 이번에도 잠시 자리를 비운 탓에 성모가 승천하는 장면을 목격하지 못한 그는 의심을 거두지 못했다. 이에 성모는 하늘 높은 곳에서 옷에 두르던 허리띠를 그에게 던져 '의심'을 '신심'으로 바꿔주었다. 성 토마스의 오른편, 파란색 옷을 입고 노란 망토를 두른 남자는 천국의 열쇠를 들고 있는 것으로 보아 성 베드로임을 알 수 있다. 성 토마스의 왼쪽에는 칼로 참수를 당한 성 바오로가 보인다. 빈 무덤 안에는 백합과 장미가 피어 있다. 종교화에서 이 꽃들은 마리아의 지극한 사랑과 순결을 의미한다.

라파엘로 산치오
폴리뇨의 성모

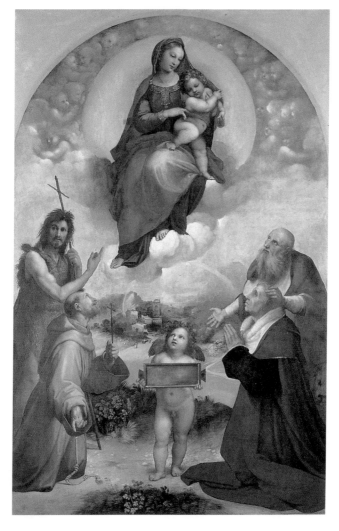

캔버스에 유채
320×194cm
1511~1512년
8실

〈폴리뇨의 성모〉는 로마의 카피톨리노 언덕, 124개의 가파른 계단으로 유명한 산타마리아인아라쾰리S. Maria in Aracoeli 교회의 제단화로 그린 것이었다. 로마제국 시대, 아우구스투스 황제는 황금빛 둥근 광채에 둘러싸인 성모자의 환시를 체험한 뒤 바로 그 장소에 이 교회를 짓게 했다.

라파엘로는 환시를 체험하는 아우구스투스 황제의 자리에 세례자 요한과 성 프란체스코, 성 예로니모(히에로니무스) 그리고 그림의 주문자인 시기스몬도 데 콘티Sigismondo de' Conti, 1434~1512를 대신했다. 그림 중앙의 먼 배경으로 데 콘티의 고향인 폴리뇨 마을이 보인다. 무지개 바로 아래로 벼락으로 보이는 주홍빛 빛이 떨어진다. 전하는 이야기에 따르면 한때 폴리뇨 마을에 홍수와 함께 큰 벼락이 떨어졌을 때, 데 콘티의 집만 성모 마리아의 도움으로 무사했다고 한다.

하단 정중앙에는 빈 서판을 든 천사가, 왼쪽에는 세례 요한이 자신의 상징인 낙타 털옷을 입고 나무 십자가를 든 채 하늘을 가리키고 있다. 그 앞에는 예수가 십자가에 못 박힐 때 받았던 다섯 가지 상처를 체험했다고 하는 프란체스코 수도회의 창시자, 성 프란체스코가 무릎을 꿇고 있다.

그림 오른쪽에 푸른 옷을 입고 서 있는 사람은 성 예로니모(56쪽)다. 그는 광야에서 금욕 생활을 하던 중 사자의 발에 박힌 가시를 빼내준 적이 있었다. 그림 오른쪽 구석을 보면 사자의 얼굴이 보인다. 붉은색 옷차림을 한 데 콘티의 얼굴에 생기가 없어 보이는데, 그는 그림이 완성되는 것을 보지 못한 채 세상을 떠났다. 따라서 천사가 든 빈 서판을 '비움', 즉 육신이 떠난 상태의 은유로 해석하기도 한다. 한편 라파엘로는 데 콘티가 그림을 완성할 즈음에 제시할 문장을 써넣을 생각이었지만, 데 콘티가 먼저 사망하자 그냥 비워둔 것으로 보기도 한다.

라파엘로 산치오
변용

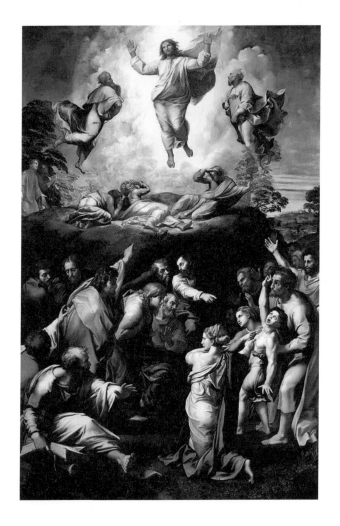

목판에 템페라
410×279cm
1516~1520년
8실

《마태오 복음서》를 비롯한 4대 복음서에는 예수가 베드로, 야고보, 요한과 함께 산에 올라 기도를 하던 중 구약의 예언자인 모세와 엘리야 사이에서 빛나는 모습으로 변모하는 내용이 기록되어 있다. 많은 화가가 이를 '변용(변모)transfiguration'이라는 제목으로 그렸다. 라파엘로는 변용의 순간뿐 아니라 그 뒤 일화까지 한 화면에 담았다. 예수가 변한 모습을 목격한 뒤 산을 내려오던 제자 일행은 귀신 들린 아들을 치유해달라는 한 아버지의 사연을 들었다. 라파엘로는 그림 하단에 예수의 제자들이 어찌할 줄 몰라 당황하는 모습을 다양한 자세와 표정으로 담아냈다.

라파엘로는 길쭉한 화면을 상하로 나눠 서로 대비시킨다. 신의 영역에 속하는 상단 중앙에는 예수가 빛에 가득 싸인 채 공중에 떠 있다. 성경이 전하는 대로 예수는 "그 얼굴이 해 같이 빛나며 옷이 빛과 같이 희어져"(《마태오 복음서》17장 2절) 있다. 모세와 엘리야가 그의 좌우에서 대칭을 이룬다. 그 아래 야트막한 언덕 위 제자들은 두려움 탓에 혹은 눈부신 광채 때문에 제 몸 하나 제대로 가누지 못하고 있다. 하단 오른쪽에는 귀신이 씌어 눈이 돌아간 아이와 그 아이를 부축하고 있는 아버지가 보인다. 그림 정중앙에 무릎을 꿇은 여인은 고대 그리스의 여신처럼 창백한 피부와 우아한 자태를 뽐내고 있다.

라파엘로는 그림을 그리던 막바지에 사망했고, 줄리아노 로마노를 비롯한 제자들이 하단 그림을 완성해 스승의 유작에 방점을 찍은 것으로 전한다. 그림을 주문한 사람은 피렌체의 유력 가문인 메디치가의 줄리오 데 메디치Giulio de' Medici, 1478~1534로 교황 레오 10세Leo X, 1513~1521 재위의 사촌이다. 그 역시 훗날 클레멘스 7세Clemens VII, 1523~1534 재위라는 이름으로 교황의 자리에 오른다.

조반니 벨리니
죽은 예수를 애도함

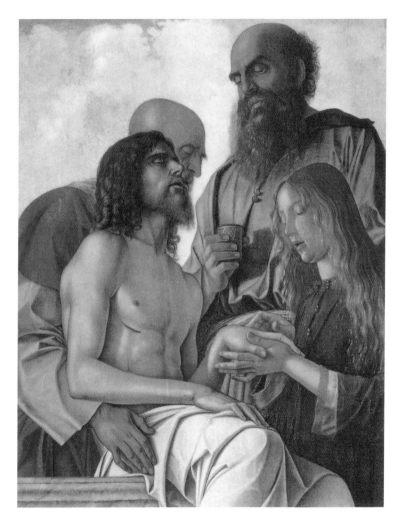

목판에 유채
107×84cm
1473~1476년
9실

〈죽은 예수를 애도함〉은 페사로^{Pesaro}에 있는 프란체스코 교회의 제단화 중 일부로, 제단화 중 가장 높은 위치를 차지하고 있었을 것으로 추측된다. 십자가 처형 당시 롱기누스가 찌른 가슴께의 상처만 아니라면, 예수는 대리석 조각에 색만 살짝 입힌 것처럼 건강해 보인다. 예수, 그리고 자신의 손에 향유를 바르고 있는 막달라 마리아의 살짝 벌어진 입술은 그들 사이에 교감되는 지극히 인간적인 슬픔을 표현하고 있다. 그럼에도 화가는 고통의 격렬함을 갈색 빛의 중간 색조와 차분한 자세로 완화해 절제와 우아함을 효과적으로 연출해냈다.

예수의 몸은 아리마태아 요셉이 부축하고 있다. 유대 공의회 의원이었던 그는 예수를 죽이려던 의회의 결정을 못마땅하게 여겼다고 한다 (《루카 복음서》 23장 51절). 또 외경이 전하는 바에 따르면 그는 롱기누스의 창에 찔려 흘러나오는 예수의 피를 성배에 담았고, 예수의 시신을 고운 베에 싸서 자신이 마련한 바위 무덤에 안치했다고 한다. 그림 오른쪽 몰약 통을 들고 선 사람은 니코데모다. 이 몰약은 시신 방부제 역할을 했다. 그 역시 유대 공의회 의원으로 유대 지도자들에게 죄의 증거가 없는데 예수를 소송하는 것이 부당하다고 주장했고(《요한 복음서》 7장 50~51절), 아리마태아 요셉과 함께 예수의 시신을 수습했다. 따라서 니코데모와 아리마태아 요셉은 예수의 죽음 직후 장면에 자주 등장한다.

르네상스 시기 바다의 도시 베네치아는 중부의 피렌체나 로마의 미술과 다른 경향을 보인다. 이들 모두 조각 같은 이상화와 사진 같은 사실감을 중시했지만, 피렌체나 로마가 '선'의 우위를 고수하는 동안 베네치아는 대기와 빛을 중시했고 그 변화를 '색'으로 잡아내는 데 더 몰두했다. 특히 조반니 벨리니^{Giovanni Bellini, 1430?~1516}는 밝게 반짝이는 색감으로 풍부한 자연의 빛을 표현하는 베네치아 화파의 창시자로 알려져 있다.

레오나르도 다빈치

성 예로니모

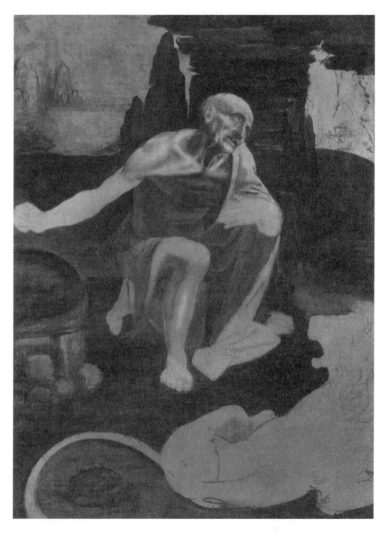

목판에 유채
103×75cm
1482년경
9실

레오나르도 다빈치 Leonardo da Vinci, 1452~1519 는 화가, 조각가, 건축가, 공학도, 철학자, 음악가였으며 해부학 지식도 상당했다. 당시 미술가들은 정확한 인체묘사를 위해 해부학을 어느 정도 익혔지만, 다빈치는 전문가 수준을 넘어섰다. 과연 인물의 얼굴과 목, 팔과 가슴팍으로 이어지는 근육과 골격은 살 속 저 깊은 곳을 파헤쳐 샅샅이 조사하고 연구한 사람이나 그릴 수 있는 것이다. 왜 그가 미완성으로 그림을 내버려뒀는지는 밝혀진 바가 없다. 워낙 이 일 저 일을 동시에 진행하던 습관 때문이라 볼 수 있지만, 완벽을 향한 집념 때문에 스스로 붓을 꺾은 것일 수도 있다.

그림의 주인공 성 예로니모는 실존 인물로, 그리스어와 히브리어 성경을 라틴어로 번역한 학자였으며 훗날 추기경 자리까지 올랐다. 또 그는 사막에서 금욕 생활을 한 은둔자였다. 앙상하게 마른 성인의 길게 뻗은 오른손에는 돌멩이 하나가 쥐어져 있는데, 욕망이 들끓을 때마다 그걸로 가슴팍을 내리쳤을 것이다. 하단 오른쪽에는 사자가 보인다. 성인은 사자의 발에 낀 가시를 빼주었고 그 뒤 언제나 함께했다 한다.

이 그림은 나폴레옹의 삼촌인 페슈 추기경 Cardinal Joseph Fesch, 1763~1839 이 고물상에서 상자 뚜껑으로 사용하고 있던 그림의 하단 부분을 우연히 발견하면서 세상에 알려졌다. 성인의 머리에 해당하는 상단 부분은 훗날 구두 수선공의 작업장 발판으로 사용되다 극적으로 발견되었다. 유명한 여성 화가 안젤리카 카우프만 Angelica Kauffmann, 1741~1807 의 유품 목록에 '레오나르도 다빈치의 작품'으로 기록되어 있을 때만 해도 멀쩡했던 것으로 추정된다. 그림이 온전하게 복원된 것은 비오 9세 Pius IX, 1846~1878 재위 가 누더기가 된 작품을 경매로 사들여 바티칸으로 옮긴 뒤다.

성인들과 함께하는 성모자

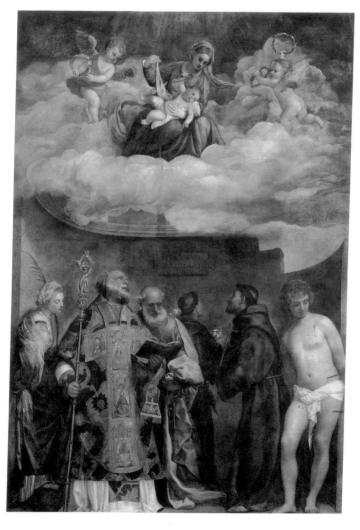

목판에 유채를 캔버스로 옮김
388×270cm
1533~1535년
10실

티치아노 베첼리오Tiziano Vecellio, 1490~1576는 벨리니의 전통을 잇는 베네치아의 화가로, 당대 최고 반열에 올랐다. 미켈란젤로나 라파엘로가 선의 아름다움이 돋보이는 형태미에 뛰어났다면, 티치아노는 색과 빛의 조화를 중시한 '색채파'의 거장이었다. 당시 대부분의 화가가 데생을 완벽히 마감한 뒤 그 안에 색을 입혔는데, 티치아노는 붓으로 색을 입혀가며 형태를 완성했다.

그림은 베네치아 리도 섬에 있는 산 니콜로데이프라리St. Niccolo dei Frari 교회의 제단화로 제작된 것이다. 상단은 원래 둥근 아치 모양으로, 성령을 상징하는 비둘기가 그려져 있었으나 지금은 그 부분이 잘려 나간 상태다. 눈썰미가 좋은 사람이라면 잘린 상단 끝에서 뿜어 나오는 빛의 흔적을 발견할 수 있을 것이다.

티치아노 역시 화면을 천상과 지상의 두 영역으로 나눴다. 상단은 성모가 아기 예수를 안은 채 아기 천사들의 호위를 받고 있다. 하단은 성인들이다. 오른쪽의 성 세바스티아노는 기독교인이라는 이유로 화살에 맞는 극형에 처했기에 화살이 꽂힌 누드로 표현되었다. 검은색 수도복을 입은 두 남자는 성 안토니오와 성 프란체스코다. 성 안토니오는 베네치아 인근 파도바에서 설교하던 이로 상징물은 백합이다.

하단 왼쪽의 성 니콜라오는 주교의 지팡이를 들고 있다. 빼어난 학식으로 존경을 받았기에 책을 든 모습으로도 그려진다. 베드로는 천국의 열쇠를 들고 있다. 왼쪽 끝의 성녀 카타리나는 수레바퀴에 깔리는 고문을 받은 순교자다. 이 그림에서는 순교자의 상징인 종려나무 가지를 들었다. 색채와 빛의 묘사에 뛰어났던 티치아노는 이들이 입고 있는 옷의 질감까지 생생하게 느껴지도록 그렸다. 그림 한가운데의 명판에는 "티치아노가 그렸다Titianus Faciebat"라는 글자가 새겨져 있다.

파올로 베로네세
성녀 헬레나

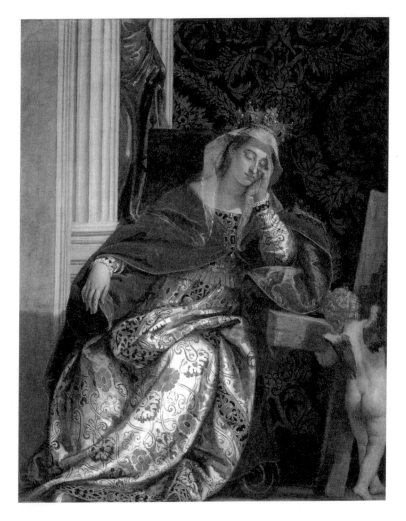

캔버스에 유채
166×134cm
1580년경
10실

티치아노의 뒤를 잇는 베네치아의 거장, 파올로 베로네세Paolo Veronese, 1528~1588의 그림이다. 성녀 헬레나Helena, 250~330는 기독교를 공인한 콘스탄티누스 황제Constantinus, 274~337의 어머니로, 깊은 신앙심과 행적으로 인해 성녀로 추대 받았다. 헬레나는 현재 터키의 비티니아라는 곳에서 태어났다. 보잘것없는 여인숙 집 딸이었던 그녀는 270년 로마에서 온 장군 콘스탄티누스 클로루스의 애첩이 되었다. 4년 뒤 둘 사이에 아들이 태어났지만, 콘스탄티누스 클로루스는 황제가 되려면 왕족의 피를 이어받은 여자와 결혼해야 한다는 조건에 따라 그녀를 버리고 막시밀리아누스 황제의 의붓딸 테오도라와 결혼했다. 다행히도 헬레나의 아들 콘스탄티누스는 그의 뒤를 이어 황제가 되었다.

그녀는 예순 살이라는 늦은 나이에 기독교로 개종했고, 이어 아들 콘스탄티누스가 기독교 박해를 중지하고 공인하는 데 큰 힘을 보탰다. 그녀는 어느 날 꿈속에서 나무 십자가를 목격한 뒤 예루살렘으로 성지 순례를 떠나기로 결심한다. 마침내 골고다 언덕에 이른 그녀는 십자가세 개를 발견하는데 장례 행렬이 지나다가 한 십자가 앞을 스치는 순간 죽은 자가 살아나는 것을 목격한다. 헬레나는 그것이 예수의 십자가임을 알아보고 그 자리에 예수 탄생 교회와 성묘 교회를 세웠다.

베로네세는 헬레나가 잠든 사이, 신의 계시로 십자가가 나타나는 장면을 연출했다. 황후의 관을 쓴 그녀는 화가가 살던 시대에 크게 유행하던 의상을 입고 있다. 배경의 벽지 또한 당대 귀족 집안에서 주로 사용하던 금박 문양으로 장식되어 있다. 화면 왼쪽의 두 기둥 사이에는 커튼이 드리워져 있는데, 고대 신상을 덮고 있는 것으로 보인다. 그녀로 인해 우상숭배의 시대가 가고 새로운 시대가 열린 것을 강조하는 듯하다.

페데리코 피오리 바로치

이집트로의 피난 중 휴식

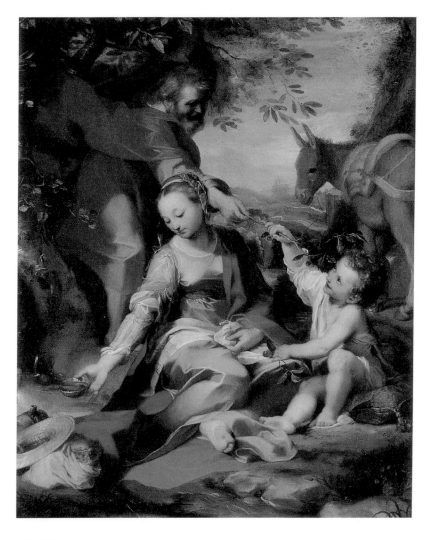

캔버스에 유채
133×110cm
1570년
11실

종교화와 초상화에서 뛰어난 페데리코 피오리 바로치 Federico Fiori Barocci, 1528?~1612 는 1560년경 비오 4세 Pius IV, 1559~1565 재위의 초대를 받아 바티칸에 입성해 벨베데레 궁전의 벽화 장식을 맡으면서 유명세를 떨쳤으나, 생의 대부분을 고향 마을 우르비노에서 지냈다.

그의 그림 속 인물은 르네상스의 다소곳하고 정적인 자세를 벗어나 활달한 운동감이 느껴진다. 이는 17세기 전반에 걸쳐 진행된 바로크 회화의 선례가 되어 특히 루벤스에게 큰 영향을 주었다. 바로크 회화는 큰 움직임과 짙은 명암 대비, 감정이입을 호소하는 과장된 표정이 특징이다.

바로치는 전형적인 르네상스형 인간이었다. 그림만 잘 그리는 것이 아니라 음악과 연극연출에 조예가 깊었으며, 과학자로도 이름을 떨쳤다. 로마에 체류하던 시절 바로치는 샐러드를 먹고 장에 아주 큰 탈이 나 사경을 헤맬 지경이었는데, 그는 자신을 시기한 누군가의 독살 음모라고 생각했다. 사실 여부를 떠나 이런 소문은 그의 재능을 시기하는 자가 그만큼 많았음을 알려준다. 그래서 굳이 로마를 떠나 고향 마을로 돌아왔다는 것이다.

얼핏 보면 한 가족의 즐거운 여행 장면처럼 보이지만 내용은 고단하다. 유대 마을에서 태어난 아이 중 하나가 세상의 왕이 될 것이라는 예언에 분노와 두려움을 느낀 헤롯 왕이 2세 미만의 아이를 모두 처형하도록 명령하자, 요셉이 어린 예수와 성모 마리아와 함께 나귀를 끌고 이집트로 피난 가는 힘든 여정 중의 휴식을 그린 것이다. 성모 마리아는 작은 접시에 물을 담고 요셉은 예수에게 벚나무 가지를 건네고 있다. 가지에 자그마하게 달린 체리는 예수의 피를 의미하는 수난의 상징이다. 화면 왼쪽 하단의 밀짚모자 아래 천에 싸인 빵이 보인다. 체리와 빵은 각각 예수의 피와 살을 의미하기 때문에 성찬식을 상기시킨다.

카라바조
매장

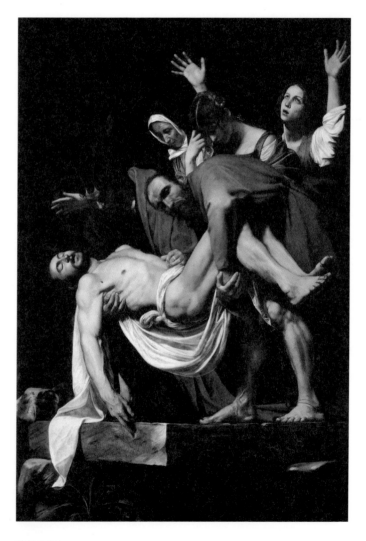

캔버스에 유채
300×203cm
1602~1603년
12실

종교개혁의 진통 속에서 가톨릭교회는 반종교개혁의 의지를 불태우며 더 화려하고 웅대한 건축과 장식, 더 자극적인 미술로 대중의 마음을 사로잡으려 했다. 〈매장〉에서 보는 바와 같이, 칠흑처럼 어두운 배경과 강렬한 빛의 극단적인 대조로 감상자에게 심적 자극을 더하는 카라바조Michelangeloda Caravaggio, 1571~1610의 화풍은 17세기 이탈리아를 비롯해 유럽 전역을 휩쓴 바로크 미술의 주요 특징이 되었다.

그림은 라파엘로가 이미 그린 적이 있는 〈매장〉⁴을 떠올리게 하지만, 카라바조는 성서 속 인물을 저잣거리에서 볼 수 있는 허름하고 볼품없는 옷차림과 주름이 자글자글한 얼굴로 묘사하는 등 현실감을 극도로 강조함으로써 전 시대 거장을 뛰어넘는다. 그럼에도 조각 같이 이상화된 인체묘사는 여전하다. 예수의 힘없이 늘어진 팔은 성 베드로 성당에 있는 미켈란젤로의 조각상 〈피에타〉를 떠올리게 한다.

예수의 무릎을 잡은 채 화면 밖으로 시선을 던지는 이는 니코데모다. 그는 예수의 시신을 수습하는 데 힘을 다한 인물이다. 얼굴 가득한 주름과 정맥이 툭툭 튀어나올 것 같은 발은 그림의 사실성을 압도적으로 강조한다.

그림에는 세 명의 마리아가 출연한다. 그림 오른쪽 귀퉁이에서 두 손을 높이 치켜들고 슬픔을 호소하는 이는 성모 마리아의 자매인 마리아 클레오파스Mary of Cleophas로 추정된다. 푸른 두건을 쓴 이는 성모 마리아로 말을 잊은 듯 그저 두 팔을 넓게 벌리고 서 있다. 조용히 눈물을 흘리는 여인은 막달라 마리아로 바로 등 뒤의 두 손을 치켜든 여자와 마찬가지로 허름한 옷차림이다. 예수의 상처를 손으로 감싼 채 그의 상반신을 받치고 있는 이는 예수가 가장 사랑하고 믿었던 사도 요한이다. 화면 아래 석관 뚜껑의 모서리가 날카로워 감상자의 눈을 찌를 듯하다.

니콜라 푸생

성 에라스모의 순교

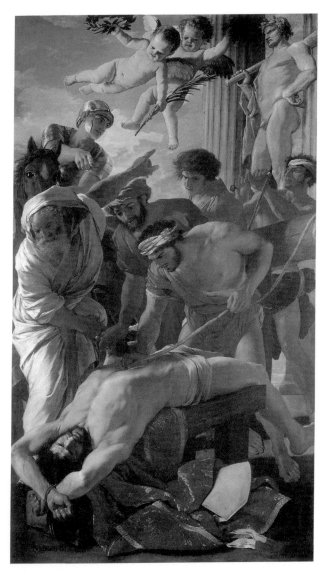

캔버스에 유채
320×186cm
1628~1629년
12실

프랑스 출신의 니콜라 푸생^{Nicolas Poussin, 1594~1665}은 생의 대부분을 로마에서 보냈다. 장려하면서도 귀품 있는 고전주의적 그림은 프랑스 미술아카데미가 추구하는 이상적인 미술의 전형이 되어서 프랑스의 왕실과 귀족들로부터 주문이 끊이지 않았다. 이 그림은 성 베드로 성당을 장식하기 위해서 그린 것으로, 로마로 건너온 뒤 약 4년 만에 처음으로 이탈리아 사람으로부터 의뢰받은 작품이다.

성 에라스모는 기독교 박해사에 길이 남을 디오클레티아누스 황제 시절 안티오키아라는 곳에서 주교 생활을 했다. 성 에라스모는 선교 활동을 한다는 이유로 뱀굴에 던져진다거나 끓는 기름 끼얹기, 불타는 석탄 속으로 던져지기, 손톱 밑을 못으로 찌르기 등 인간이 받을 수 있는 모든 종류의 고문을 받았지만, 모두 기도의 힘으로 이겨냈다.

그림은 성인이 선원들이 사용하는 밧줄 감는 기계에 내장이 뽑히는 고문을 받는 모습이다. 이 고문으로 인해 그는 '뱃사람의 기계'나 '배 속 내장' 등과 관련되었고, 따라서 선원의 수호성인 혹은 복통이 일어날 때 기도할 수 있는 성인으로 기억되었다.

그림 상단 오른쪽에는 헤라클레스의 조각상이 있다. 이는 성인이 거부했던 우상숭배를 의미하기도 하고, 르네상스에 부활한 고대 그리스와 로마에 대한 향수를 반영한 것이기도 하다. 천사들은 순교자를 의미하는 종려나무 가지를 들고 내려온다. 7년씩이나 까마귀가 물어다주는 알곡에만 의존해 살아왔고 또 그토록 험한 고문을 겪어온 사람치고 에라스모의 몸매는 너무나도 당당한데, 이 역시 르네상스로부터 시작된 인체의 이상화에 기인한다. 그의 아래로 주교관의 옷이 벗겨진 채 놓여 있다. 역동적이고 활달한 군상은 푸생이 활동하던 시기가 바로크 시대임을 상기시킨다.

발랑탱 드 불로뉴

성 프로체소와 성 마르티니아노의 순교

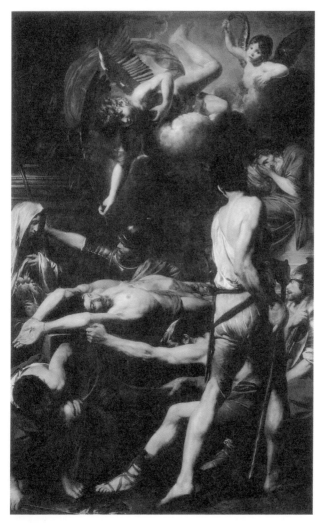

캔버스에 유채
308×165cm
1629년
12실

〈성 프로체소와 성 마르티니아노의 순교〉는 푸생의 〈성 에라스모의 순교〉와 같은 공간의 인접한 곳에 걸려 있었다. 둘 다 잔혹한 순교 장면을 그리고 있지만 푸생의 것은 화면 전체가 밝고, 발랑탱 드 불로뉴Valentin de Boulogne, 1591~1632의 것은 어두운 배경에 중심이 되는 사건만 강한 빛으로 처리하고 있다는 점에서 달랐다.

드 불로뉴는 프랑스 출신으로 로마로 건너와 활동했다. 그는 여러모로 카라바조와 닮은꼴이다. 카라바조가 방탕하게 살다 살인까지 저지른 풍운아로 서른여덟에 객사했다면, 드 불로뉴 역시 술과 유흥에 찌들어 살았고, 취기에 분수대에 뛰어들었다가 감기에 걸려 로마에서 카라바조와 비슷한 나이에 객사했다. 약 75점의 완성작을 남긴 그는 생전에 제대로 평가받지 못한 채 늘 가난에 찌들었다고 한다.

성 프로체소와 성 마르티니아노는 종교화에서 그림으로 그려진 예가 드문 순교자로, 남아 있는 기록도 많지 않다. 이들은 네로 황제 시절 성 베드로와 성 바오로가 감옥에 갇혔을 때 그들을 감시하던 병사였는데, 기독교로 개종하면서 고문을 받고 참수당했다. 화면 오른쪽 남자는 고문 틀에 각각 방향을 달리한 채 누워 있는 두 순교자를 쇠막대기로 막 내리칠 기세다. 두 남자가 고문 틀의 손잡이를 돌리고 있다. 몸을 찢는 형벌을 가하는 것이다. 등장인물의 몸은 죄다 조각 같이 단단하고 이상적이다. 그럼에도 화면 왼쪽에 드러난 지저분하기 짝이 없는 순교자의 애처로운 발, 꾀죄죄한 옷차림, 주름 잡힌 얼굴 등에서 느껴지는 현실감은 역시 카라바조를 연상시킨다. 종려나무 가지를 든 상단의 천사는 구름에서 곧 떨어질 것처럼 아슬아슬하다. 그림 오른쪽 눈을 가린 노쇠한 남자는 갑자기 자신의 눈이 멀어가는 것을 느낀 사형 집행관이다. 그는 처형을 중지시키려 하지만 이미 늦은 듯하다.

귀도 레니
성 베드로의 십자가 처형

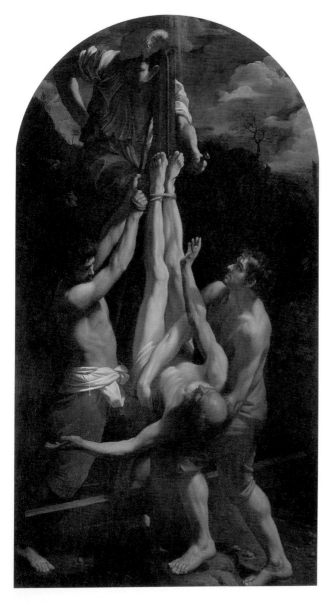

목판에 유채
305×171cm
1604~1605년
12실

볼로냐 출신의 귀도 레니^{Guido Reni, 1575~1642}는 그곳을 방문한 교황 클레멘스 8세^{Clemens VIII, 1592~1605 재위}의 눈에 띄어 교황청의 초대를 받았고, 알도브란디니 추기경^{Cardinal Pietro Aldobrandini, 1571~1621}으로부터 〈성 베드로의 십자가 처형〉을 주문받았다. 그림은 격정적으로 빛과 어둠을 대비시키는 카라바조 풍이다. 특히 그는 카라바조가 산타마리아델포폴로 성당에 그린 같은 주제의 그림⁵을 많이 차용한 것으로 보인다. 실제로 카라바조는 귀도 레니의 그림을 본 뒤 한 번만 더 그가 자신을 따라 하면 죽이겠노라고 공공연히 떠들고 다녔다고 한다.

카라바조가 십자가를 비스듬한 사선으로 두어 화면의 역동성을 강조했다면, 귀도 레니는 이를 정중앙에 위치시키고 양쪽에 인물을 배치함으로써 고전적 전통을 이어나갔다. 또한 카라바조의 인물에게서는 과장된 동작과 격정적인 표정이 압도적이지만, 귀도 레니의 인물은 심각한 상황에서도 자신의 감정을 좀처럼 드러내지 않는다. 심지어 귀도 레니는 성인의 얼굴을 관람자가 볼 수 없는 시점으로 그려 그의 인간적인 고통이나 분노 등을 알 수 없게 했다. 귀도 레니 역시 바로크 시대의 화가였지만, 우아함과 질서, 균형, 침착함 등은 르네상스적인 고전주의에 더 가까웠다.

어부였던 베드로는 동생 안드레아와 함께 예수의 제자가 되었고, 이후 "사람 낚는 어부가 되라"는 예수의 말을 평생 좇았다. 예수의 죽음 이후 닭이 울기 전 세 번이나 그를 부정하는 모습도 보였지만, 예수로부터 열쇠를 받음으로써 사도의 우두머리로 인정받았고 훗날 예수가 승천한 뒤 교회를 조직해 신의 대리자로 살았다. 그는 네로 황제 통치 기간에 박해를 받아 십자가 처형으로 순교했는데, 예수와 같은 방식으로 죽을 수 없어 십자가에 거꾸로 매달렸다고 한다. 하지만 네로의 통치 시절에는 거꾸로 매다는 십자가 처형이 일반적이었다는 말도 있다.

게르치노
의심하는 토마스

게르치노
막달라 마리아와 두 천사

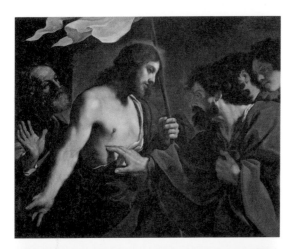

캔버스에 유채
115.6×142.5cm
1621년
12실

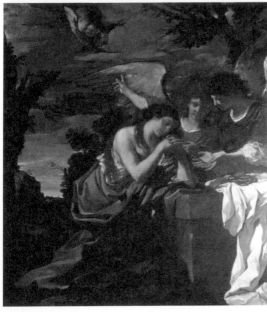

캔버스에 유채
222×200cm
1622년
12실

첸토 Cento 라는 볼로냐 인근의 작은 도시에서 태어난 조반니 프란체스코 바르비에리 Giovanni Francesco Barbieri, 1591~1666 는 '사팔뜨기'라는 뜻의 별명 게르치노 Guercino 로 불린다. 그는 완벽하고 이상적으로 인체를 묘사하면서도 격렬한 감정을 다채롭고 역동적인 동작과 자세로 표현한 화가였다. 고전적이면서도 바로크적인 이 절충적 화풍은 볼로냐에 미술 아카데미를 창설한 카라치 가문의 화가 형제들에 의해 전파되었는데, 그곳에서 공부하던 귀도 레니가 크게 두각을 나타냈다.

명암의 대비가 강렬하고 저잣거리에서나 볼 수 있는 인물을 성인의 모델로 삼는 등 지극히 현실적이면서도 드라마틱한 그의 그림은 카라바조를 연상시킨다. 〈의심하는 토마스〉는 토마스가 예수의 부활 소식을 듣고도 "나는 그분의 손에 있는 못 자국을 직접 보고, 그 못 자국에 내 손가락을 넣어보고, 또 그분의 옆구리에 내 손을 넣어보지 않고는 결코 믿지 못하겠소"《요한 복음서》20장 25절)라고 한 장면을 담았다. 토마스는 장터에서 주먹깨나 쓰고 다니는 한량처럼 그려졌다. 화면 밖 어딘가에서 들이닥친 빛은 예수의 몸을 환하게 밝힌 뒤 반사되어 제자들에게 이르는데, 이는 후광과도 같은 효과를 내 성스러운 분위기를 자아낸다.

〈막달라 마리아와 두 천사〉는 그간 자신이 쌓은 죄를 상기하듯, 벗은 몸을 한 그녀가 천사들이 내미는 수난의 도구들을 쳐다보며 깊이 회개하는 모습으로 표현되었다. 천사의 손에는 예수를 십자가에 고정시킨 못이 들려 있고, 그 곁에는 그의 머리에 씌웠던 가시 면류관이 놓여 있다. 음행을 일삼던 막달라 마리아는 어느 날 예수를 만난 뒤 그의 발에 향유를 뿌리며 자신의 죄를 회개했다. 이후 그녀는 예수가 부활한 것을 처음 목격하는 영광을 누렸으며, 예수가 승천한 뒤 금욕과 절제의 삶을 살며 기독교를 전파하는 데 힘을 쏟았다.

도메니키노

성 예로니모의 마지막 영성체

피에르 프란체스코 몰라

성 예로니모

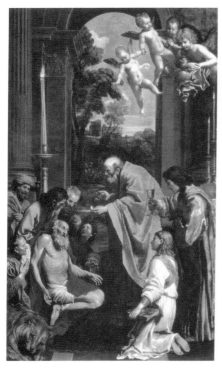 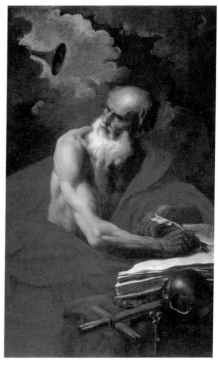

캔버스에 유채
419×256cm
1614년
12실

목판에 유채
135×98cm
1600년대
13실

성 예로니모는 기독교 교회사에서 중요한 인물로, 가장 큰 업적은 4세기 말부터 5세기 초에 이르는 동안 계속된 성서의 라틴어 번역이었다. 유대인 랍비들과 싸워가며 그가 번역해낸 성서는 '가장 널리 사용되는 번역본'이라는 의미에서 '불가타본versio vulgata'으로 불린다. 불가타본은 1536년 트리엔트 공의회에서 로마 가톨릭교회의 공식 성서로 인정되었다. 발칸반도 인근 귀족 가문에서 태어난 성 예로니모는 4년간 사막에서 고행하는 은수자로 살았다. 그래서 그는 많은 그림에서 헐벗은 채 욕망과 싸우느라 돌로 가슴을 치는 모습으로 표현되곤 한다. 훗날 추기경의 자리에 올라 추기경의 붉은 옷과 모자를 쓴 모습으로 그려지기도 한다.

　　도메니키노Domenichino, 1581~1641가 그린 〈성 예로니모의 마지막 영성체〉는 여든 혹은 아흔 살에 이른 성 예로니모가 죽음이 임박한 것을 깨닫고 제자들을 불러 마지막 영성체를 받았다는 이야기에 근거한 그림이다. 도메니키노는 제자 중 한 사람이 성인의 영성체 미사 중 환시로 본 천사들의 합창을 화면 오른쪽 상단에 그려 넣었다. 화면 왼쪽 하단에는 성인이 가시를 빼주어 고통을 덜어준 사자가 함께한다.

　　피에르 프란체스코 몰라Pier Francesco Mola, 1612~1666가 그린 것으로 추정되는 〈성 예로니모〉는 그의 성서 번역가 혹은 학자로서의 면모를 한층 강조한다. 그는 깃털이 달린 펜으로 책에 무언가를 기록하는 중이다. 붉은 천의 망토는 추기경으로서의 성인을 강조한다. 벗은 상체는 그가 은수자의 삶을 살았음을 전하지만, 여러 욕망 중 가장 격렬한 식욕을 조절한 성인치곤 지나치게 몸이 근육질이라는 생각이 든다. 구름 사이 나팔은 성 예로니모가 《요한 묵시록》에 나오는 나팔 소리를 환청으로 체험했다는 전설에서 비롯되었다.

오라치오 젠틸레스키

홀로페르네스의 목을 들고 있는 유디트와 하녀

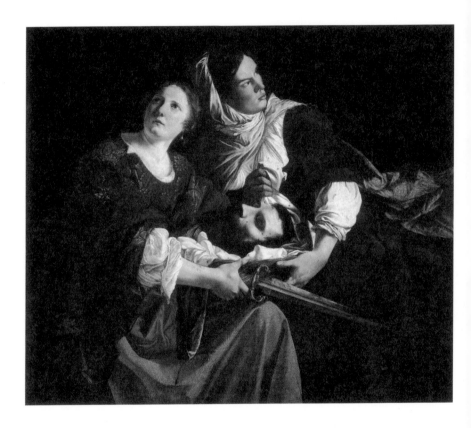

캔버스에 유채
123×142cm
1611~1612년
13실

바로크 시대에는 시각을 통한 정서의 폭발을 유도하는 미술이 유행했던 만큼 공포스럽고 때로는 잔혹하고 끔찍해 눈을 가리고 싶은 장면도 여과 없이 그리곤 했다. 〈홀로페르네스의 목을 들고 있는 유디트와 하녀〉 속 결의에 가득 찬 두 여자의 서슬 푸른 표정, 이곳저곳 낭자한 핏자국, 역시 붉은 피가 끈적끈적하게 묻은 뾰족한 칼날, 무엇보다 혈색이 완전히 사라진 한 남자의 잘린 목은 보는 이를 순식간에 얼음처럼 굳게 만든다.

피사에서 태어난 오라치오 젠틸레스키Orazio Gentileschi, 1563~1639는 로마로 건너온 뒤 카라바조와 친분을 맺으면서 두각을 나타내기 시작했다. 그림은 구약의 외경《유디트서》의 내용을 담고 있다. 유디트는 이스라엘 베투리아 마을의 젊은 과부로, 아시리아 군이 공격하자 적장 홀로페르네스의 침소에 들어가 그를 유혹해 술에 취하게 한 뒤 그 목을 잘라 돌아옴으로써 유대인의 사기를 드높였다. 많은 예술가가 성서의 이 여성 영웅을 형상화하곤 했는데, 카라바조도 이미 십수 년 전에 이와 관련한 그림을 남겼다.[6]

카라바조의 그림은 목을 베고 있는 유디트를 겁에 질린 소녀 같은 모습으로 담아냈다. 한편 카라바조의 그림은 오라치오 젠틸레스키의 딸 아르테미시아 젠틸레스키Artemisia Gentileschi, 1593~1656?가 그린 그림[7]과도 종종 비교된다. 아르테미시아의 그림에서 유디트는 올바른 일을 행함에 있어 한 치의 흔들림도 없는 강한 의지가 돋보이며, 옆에 선 하녀 역시 적극적으로 이 일에 동참하는 것으로 표현됐다.

오라치오 젠틸레스키는 사건이 종료된 시점의 장면을 그렸다. 그가 그린 여인들의 모습은 카라바조보다 딸이 그린 인물상에 가깝다. 두 여인은 이 무시무시한 일을 할 수밖에 없었던 명분을 결의에 찬 당당하고 단호한 표정을 통해 확실히 보여주고 있다.

다니엘 제거스와 헨드리크 판 발렌
성 이냐시오와 화관

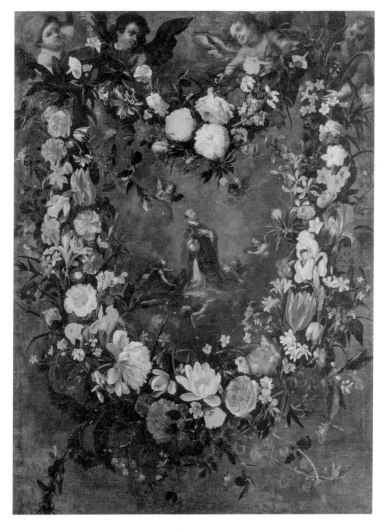

캔버스에 유채
120×90cm
1625년경
14실

〈성 이냐시오와 화관〉을 가득 메운 갖가지 꽃은 식물 도감의 사진을 보듯 정확하게 그려져 있다. 꽃들은 크게 하트 모양을 이루고 있는데 정중앙에 한 성인이 가슴에 손을 얹은 채 저 높은 곳을 향해 시선을 던지는 장면이 자그맣게 그려져 있다. 그는 신을 향한 뜨거운 사랑을 상징하는 심장을 한 손에 들고 있다. 그의 곁에는 아기 천사들이 함께한다.

그림 속 주인공은 예수회를 설립한 로욜라의 이냐시오 Ignatius de Loyola, 1491~1556다. 스페인의 귀족 가문에서 태어난 그는 세속에 푹 빠진 삶을 살던 평범한 부잣집 아들이었다. 그러나 프랑스와의 전쟁에서 부상을 입어 수술 후 회복되는 동안 《그리스도의 생애》와 《황금전설》을 읽고 인생이 완전히 바뀌었다. 예수와 성인들의 삶에 감동한 그는 바르셀로나의 몬세타르 수도원을 찾아가 수도자로 살기 시작했다. 금욕과 절제의 나날을 보낸 그는 《영신수련 Esercizi Spioritualis》이라는 책을 펴내기도 했다.

그는 자신과 뜻을 함께하는 사람들과 '예수의 친구들 Compagna de Gesu'이라는 의미의 '예수회'를 조직했다. 지나친 열정 탓에 간혹 이단으로 몰리기도 했지만 예수회는 결국 교황 바오로 3세 Paulus III, 1534~1549 재위로부터 승인을 받았다. 예수회는 프로테스탄트의 도전에 위협을 느낀 가톨릭 세계의 수호자를 자처했다. 교황에 대한 철저한 복종, 상명하복식의 엄격한 위계 구조 등은 다소 부정적인 인상을 주지만, 무슬림을 비롯한 제3세계까지 기독교를 전파하는 데 큰 공을 세워 1622년 교황 그레고리오 15세 Gregorius XV, 1621~1623 재위는 이냐시오를 성인으로 시성했다. 그 자신 독실한 예수회 지지자였던 다니엘 제거스 Daniel Seghers, 1590~1661는 꽃 정물화로 유명세를 떨쳤던 화가인 만큼 화환 부분을 맡았고, 성인은 동료 화가인 헨드리크 판 발렌 Hendrik van Balen, 1575~1632이 맡았다.

주세페 마리아 크레스피
교황 베네딕토 14세

카를로 마라타
교황 클레멘스 9세

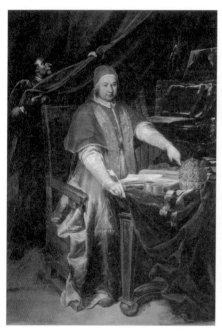

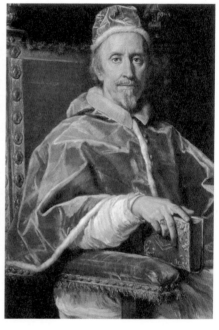

캔버스에 유채
260×180cm
1740년
15실

캔버스에 유채
145×116cm
1669년
15실

교황 베네딕토 14세^{Benedictus XIV, 1740~1758 재위}는 1739년 볼로냐의 대주교로 재임하던 중 주세페 마리아 크레스피^{Giuseppe Maria Crespi, 1665~1747}에게 이 초상화를 의뢰했다. 작품이 거의 완성 단계에 이르러 방점을 찍을 준비를 하던 화가는 1740년 8월 추기경이 교황으로 선출되자 서둘러 그림 속 인물이 입고 있던 추기경복을 벗기고 교황의 옷으로 갈아입혀야 했다. 바뀐 위상을 확실히 해두기 위해 화가는 탁자 위에 교황관도 하나 정성껏 그려 넣었다.

현재 볼로냐의 미술관에는 그가 추기경일 당시 모습을 담은 작은 크기의 그림⁸이 소장되어 있다. 볼로냐의 귀족 집안 출신인 교황 베네딕토 14세는 온화한 성품의 소유자로 알려져 있지만, 예수회를 통해 기독교로 개종한 중국이나 인도를 비롯한 아시아인의 제사를 철저히 금한 면도 있었다. 가톨릭에서 조상에 대한 제사는 1939년에야 용인되었다. 교황은 무엇인가를 쓰기 위해 펜을 들고 있는데, 실제로 그는 과학을 비롯한 여러 학문에 깊은 관심을 가진 지적인 교황이기도 했다.

카를로 마라타^{Carlo Maratta, 1625~1713}가 그린 초상화의 주인공 클레멘스 9세^{Clemens IX, 1667~1669 재위}는 1667년 6월에 선출되어 1669년 12월에 사망한, 그야말로 단명의 교황이었다. 마라타가 초상화를 의뢰받았을 때는 이미 병색이 완연해 죽음을 얼마 앞두지 않은 시점이었다. 그러나 그림에서는 죽음의 그림자가 전혀 느껴지지 않는다. 반신상에 살짝 몸을 튼 자세, 하얀색 옷 위에 짙은 진홍빛 망토를 걸친 교황의 근엄한 표정은 라파엘로가 그린 〈율리오 2세의 초상화〉⁹와 닮았다. 교황은 시, 희곡, 오페라 등을 직접 집필할 정도로 예술적 재능이 뛰어났다 한다. 그가 쓴 여러 오페라 중 희극 오페라인 〈고통받는 자에게 복이 있으라^{Chi soffre speri}〉는 18세기 희극 오페라의 독자적인 양식을 개척한 것으로 평가받는다.

페터 벤첼

사자와 호랑이의 싸움

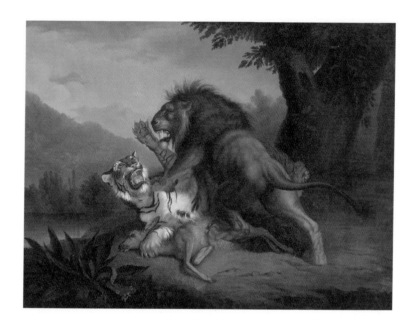

캔버스에 유채
130×136cm
18세기경
16실

표범과 얼룩말의 싸움

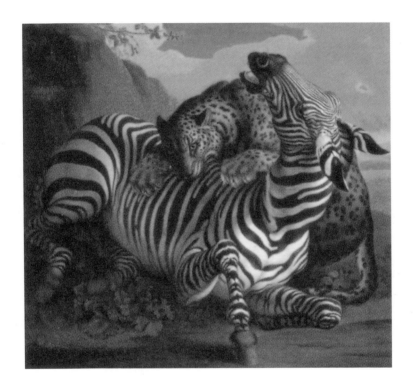

캔버스에 유채
138×130cm
18세기경
16실

페터 벤첼

아담과 이브가 있는 에덴동산

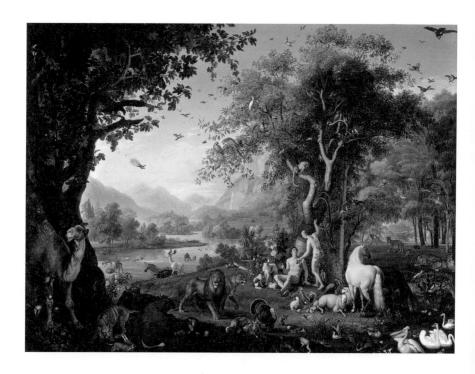

캔버스에 유채
336×247cm
18세기경
16실

피나코테카의 여정을 마감하고 나오는 길에 마지막으로 들르는 전시실에는 본능만 오롯이 남은 동물의 세계가 펼쳐진다. 오스트리아 출신의 화가 페터 벤첼^{Peter Wenzel, 1745~1829}은 '동물 그림 화가'로 알려져 있다. 〈사자와 호랑이의 싸움〉과 〈표범과 얼룩말의 싸움〉을 보면 그가 맹수의 외견만 꼼꼼히 관찰한 것이 아니라 습성과 행태도 깊이 연구했음을 알 수 있다. 고도의 자연주의적 기법으로 그린 그림은 실제 현장에서 살아 숨 쉬는 동물을 목격한 듯 생생하다.

〈아담과 이브가 있는 에덴동산〉은 살아서 결코 가보지 못할 공간을 현실 속에서 체험하게 하는 힘이 있다. 화가는 이 그림을 위해 세계 각처에 흩어져 사는 200여 종의 동물을 연구, 관찰한 뒤 스케치했다고 한다. 또한 그는 구약성서와 신약성서를 조사한 뒤 그에 등장하는 동물을 조사해 그림에 반영했다. 먼 산과 굽이쳐 흐르는 강, 푸른 신록으로 고혹적인 분위기를 연출하는 에덴동산, 나무에 기대앉은 아담은 자신을 향해 선악과를 건네는 이브를 올려다보고 있다. 이브의 오른손 끝에는 뱀의 머리가 닿아 있다. 밝고 환하게 내리쬐는 빛에 드러난 동물들은 비교적 온순해 인간이 가까이하는 가축류가 대부분인 반면, 사나운 동물들은 먼 거리 혹은 어두운 그림자 속에 배치해 그림 분위기를 평화롭게 이끈다.

추방의 역사가 아직 도래하지 않은 에덴동산은 관람자에게 이상적이고 아름다우며 평온한 공간을 갈망하게 만든다. 벤첼의 그림에 감동한 교황 그레고리오 16세^{Gregory XVI, 1831~1846 재위}는 1831년에 교황궁 회의실을 꾸미기 위해 그의 그림 20여 점을 구입했다. 범접하기 힘든 신과 위대한 성인, 영웅적인 군상으로 가득 찬 그림 앞에서 한껏 숙연해진 관람자들은 갑자기 너른 초원과 그 속을 활보하는 동물을 대면하면서, 더불어 살도록 신이 허락한 생명에 대한 우리의 자세를 반성하게 된다.

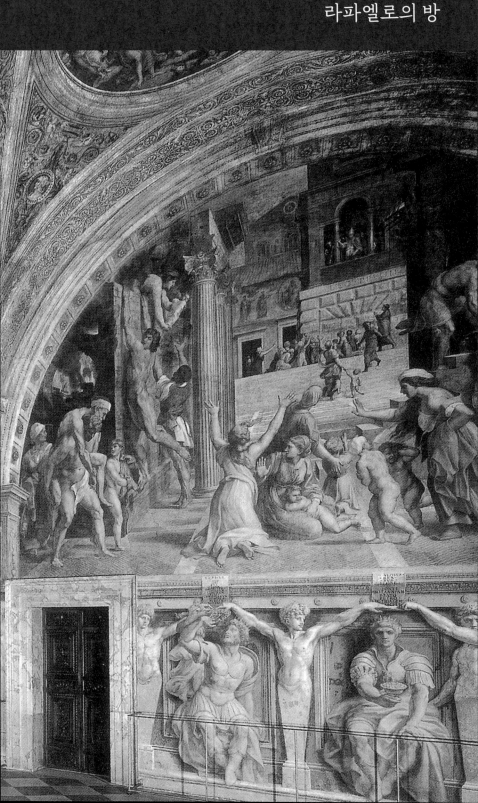

라파엘로의 방
회화 갤러리

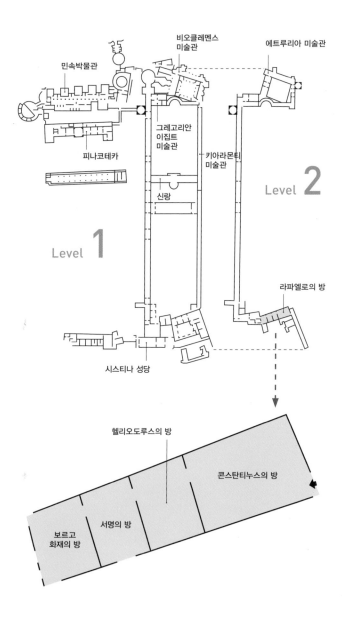

민속박물관

비오클레멘스 미술관

에트루리아 미술관

피나코테카

그레고리안 이집트 미술관

키아라몬티 미술관

신랑

Level 1

Level 2

라파엘로의 방

시스티나 성당

헬리오도루스의 방

콘스탄티누스의 방

서명의 방

보르고 화재의 방

라파엘로의 방은 라파엘로와 그의 제자들이 그린 그림으로 가득 찬 방이라 하여 붙은 이름이다. 교황 율리오 2세와 레오 10세 그리고 클레멘스 7세가 개인적으로 사용하던 궁의 2층 네 구역을 일컫는다. 그 네 구역은 콘스탄티누스의 방Stanza di Constantino, 헬리오도루스의 방Stanza di Eliodoro, 서명의 방Stanza della Signatura 그리고 보르고 화재의 방Stanza dell'incendio del Borgo으로 이뤄져 있다. 율리오 2세는 이 방의 장식을 라파엘로에게 맡기기 위해 이미 페루지노와 시뇨렐라가 완성한 벽화를 죄다 뜯어내도록 명령했다. 라파엘로는 스승 페루지노가 그린 '보르고 화재의 방' 천장화만 남기고 전체를 제자와 함께 다시 그렸다. '라파엘로의 방'을 관람하려면 '콘스탄티누스의 방'으로 연결되는 입구부터 시작해야 하지만 라파엘로는 중앙의 '서명의 방'부터 벽화를 그리기 시작했으며, 정작 '콘스탄티누스의 방'은 그가 스케치만 해둔 상태에서 세상을 떠나 제자들이 완성했다.

라파엘로 산치오

'르네상스' 하면 곧장 '미술'이 떠오르는 이유는 한 세기에 한 명도 나올까 말까 한 천재 미술가들이 한꺼번에 우르르 등장했기 때문이다. 그들 중에서도 레오나르도 다빈치, 미켈란젤로Michelangelo di Lodovico Buonarroti Simoni, 1475~1564 그리고 라파엘로 산치오Raffaello Sanzio, 1483~1520를 빼놓고 르네상스 미술을 이야기하는 것은 불가능하다.

우르비노 공국에서 태어난 라파엘로는 열한 살이 되던 해에 아버지를 잃었지만 아버지가 화가였던 덕분에 일찌감치 그림을 접할 수 있었다. 라파엘로는 페루자로 건너가 페루지노(46쪽)의 제자가 되었고, 열일곱 살 때부터 본격적인 직업 화가로 살아갔다.

이후 라파엘로는 그 시대 화가라면 누구나 꿈꾸던 피렌체로 건너가 활동했으며, 1508년에 고대 로마의 영광을 부활하려는 교황 율리오 2세의 부름을 받고 로마로 건너간다. 율리오 2세는 미켈란젤로에게 시스티나 성당 천장 벽화를, 라파엘로에게는 자신의 궁 장식을 명함으로써, 바티칸을 천재들의 각축장으로 바꿔놓았다. 옥석을 가려내는 안목은 훌륭했지만 워낙 불같은 성격에 고집이 소 힘줄보다 질겼던 율리오 2세는 자신만큼이나 대쪽 같은 성격의 미켈란젤로와 마찰이 잦았다. 반면에 라파엘로와 교황은 제법 평온한 관계를 유지했는데, 이는 라파엘로의 부드러운 성품 덕분이었다. 라파엘로의 온화한 성격은 여자를 대할 때도 마찬가지여서, 강단 있게 물리치지 못하고 가까이 한 수많은 여성과 사랑놀이에 빠진 나머지 기력이 쇠진해 서른일곱이라는 아까운 나이에 요절한다.

레오나르도 다빈치는 알려진 대로 화가일 뿐 아니라 거의 잡학 박사 수준이었다. 음악가, 해부학자, 동식물학자, 건축가, 과학자 등 어느 이름을 가져다 붙여도 어색하지 않을 만큼 거의 모든 부분에서 천재성을 발휘했다. 그러나 그는 주로 자신의 활동

무대를 밀라노나 프랑스로 삼았고, 로마로 건너와서도 이렇다 할 작업을 하지 않고 떠나는 바람에 바티칸 미술관에서는 라파엘로나 미켈란젤로 수준의 대형 작품을 만날 수 없다. 미켈란젤로는 조각가로서 거의 신의 경지에 올랐고 평소 조각이 회화보다 훨씬 위대하다고 외치면서도 시스티나 성당의 천장과 제단 벽화를 감히 누구도 넘볼 수 없는 완벽함으로 마감했으며, 건축가로서도 명성이 높았다. 라파엘로 역시 건축에 참여했지만 대체로 회화에 집중했기에 다빈치나 미켈란젤로가 보인 다방면의 천재성과는 거리가 있다.

다빈치나 미켈란젤로보다 나이가 어린 라파엘로는 선배 거장들의 화법을 '존경'이라는 이름으로 '학습'해 자신의 화풍 형성에 활용하곤 했다. 그는 100미터 지척에서 미켈란젤로의 천장 벽화를 흘깃흘깃 쳐다보면서 근육과 골격에 대한 그의 깊은 이해와 표현을, 또 이런저런 경로로 접한 다빈치의 걸작을 보며 화면을 안정적으로 보이게 하는 삼각형 구도나 빛과 색의 표현을 배웠으며, 부드럽게 윤곽선을 마무리하는 스푸마토 기법으로 대상의 입체감을 자연스럽게 그려내는 법 등을 익혔다. 스푸마토 기법을 유감없이 발휘한 작품으로 유명한 〈모나리자〉[10]는 입술과 눈에서 얼굴 피부와 이어지는 부분 등을 흐릿하게 처리함으로써 사실감을 더한다.

미켈란젤로는 '겸손하게 배우는 자세'라 쓰고 '대놓고 베끼기'라 읽는 이런 라파엘로의 처신이 얄미웠던 모양이다. 그저 얄미운 정도가 아니라 일종의 강박장애까지 앓은 듯하다. 미켈란젤로는 베끼기의 달인인 라파엘로가 지척에서 작업한다는 사실만으로도 불쾌해했다고 한다. 전하는 이야기에 따르면 미켈란젤로는 작업 중인 성당 천장화를 들키지 않으려고 문을 꽁꽁 잠그곤 했는데, 미켈란젤로와 라이벌 의식이 심했던 건축가 브라만테Donato Bramante, 1444~1514가 몰래 열쇠를 내줘서 밤마다 라파

라파엘로 산치오, 〈자화상〉
패널에 유채, 45×33cm, 1506년,
우피치 미술관, 피렌체

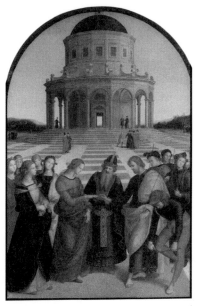

라파엘로 산치오, 〈성모의 결혼식〉
패널에 유채, 170×117cm, 1504년,
브레라 미술관, 밀라노

엘로가 그림을 훔쳐볼 수 있게 했다. 미켈란젤로가 처음엔 자신은 화가가 아니라 조각가라며 한사코 작업을 거부하다가 일단 시작하고 나서는 지나칠 정도로 의욕을 보인 것도 사실은 바로 근처에서 작업하는 라파엘로에 대한 묘한 경쟁심 때문이었다는 말도 있다. 하지만 미켈란젤로가 애초에 시스티나 성당의 천장화를 라파엘로에게 맡기는 게 어떠냐고 교황에게 간언한 적도 있었고, 대대적으로 그림을 공개한 사실도 있다는 사실을 생각하면 그냥 소문에 불과하다는 생각이 든다.

그렇다고 해서 라파엘로를 절대 '표절' 작가로 폄하할 수는 없다. 라파엘로는 미켈란젤로가 자신을 미워하건 말건 후배로서 선배 거장을 존중했고, 뛰어난 거장의 걸작을 열심히 연구하고 익혔을 뿐이다. 그는 단지 종합하고 절충하는 것에 머물지 않고 한 단계 더 높은 차원으로 승화시켜 작품을 양산해냈다.

그는 단정한 선으로 형태를 만들고 그에 명료한 색과 빛을 입히며 귀품 있는 자세를 연출해. 그야말로 르네상스 미술이 갖는 최고의 덕목이자 그 이후로도 오랫동안 서양 미술사에서 패권을 장악하던 '그라치아Grazia', 즉 '우아한 아름다움'의 진수를 선보였다. 훗날 우후죽순처럼 생긴 각국의 미술 아카데미는 공공연히 라파엘로를 모범으로 삼았고, 이는 19세기를 지나면서도 변하지 않는 불문율이 되었다.

콘스탄티누스의 방

콘스탄티누스의 방은 교황이 외부 인사를 초청해 공식적인 파티를 여는 공간이었다. 라파엘로는 서명의 방 등 나머지 방의 장식을 성공적으로 마친 뒤 마지막으로 이 방 작업을 진행했다.

그는 이곳을 기독교를 공인한 고대 로마 황제 콘스탄티누스 대제의 업적을 소개하는 그림으로 가득 채울 예정이었지만 밑그림 작업 중 급사하고 만다. 레오 10세는 라파엘로의 제자들, 특히 줄리오 로마노와 조반니 프란체스코가 스승의 뜻을 이어 벽화를 완성하도록 했지만 정작 교황은 자신의 재위 기간 중 콘스탄티누스의 방 작업이 완성되는 것을 보지 못하고 생을 마감했다.

벽화는 레오 10세의 뒤를 이은 하드리아노 6세 Hadrianus VI, 1522~1523 재위 시절에 제작이 전면 중단되었다가 클레멘스 7세 시절 재개되었다. 클레멘스 7세는 레오 10세와 마찬가지로 피렌체 메디치 가문의 후손으로 둘은 사촌이다.

내부에는 〈십자가 현현〉, 〈밀리우스 다리의 전투〉, 〈콘스탄티누스의 세례〉 그리고 〈콘스탄티누스의 기증〉 등의 대형 벽화가 태피스트리나 커튼처럼 그려져 있다. 천장에는 〈기독교의 승리〉[11]가 그려져 있는데, 콘스탄티누스 대제가 우상을 파괴한 자리에 십자가를 세운 모습을 담고 있다. 이 천장화는 그레고리오 13세 시절, 토마소 라우레티 Tommaso Laureti, 1530?~1602가 시작해 식스토 5세 Sixtus V, 1585~1590 재위 시절인 1585년에 완성되었다.

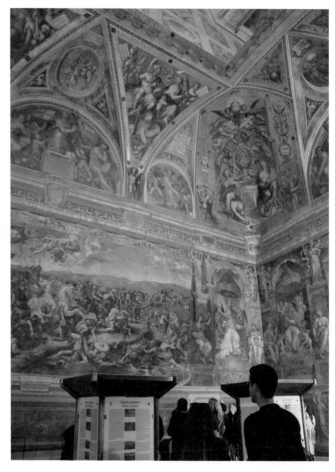

콘스탄티누스의 방

라파엘로 산치오와 줄리오 로마노

십자가 현현

프레스코
부분 그림
1520~1524년
콘스탄티누스의 방

라파엘로 산치오

밀리우스 다리의 전투

프레스코
부분 그림
1520~1524년
콘스탄티누스의 방

콘스탄티누스는 라이벌인 막센티우스 [Marcus Aurelius Valerius Maxentius, 306~312 재위]와 마지막 접전이 있기 전 십자가를 목격하고, "이것으로 너는 승리하리라"라는 음성을 듣는다. 〈십자가 현현〉은 바로 그 장면을 담은 것으로, 라파엘로가 밑그림을 그리고 줄리오 로마노[Giulio Romano, 1499~1546]가 완성했다. 그림 양쪽에는 교황들의 모습이 그려져 있다. 특히 오른쪽 교황은 발치 아래 새겨진 글자에 적힌 대로 기독교 초기 시절의 클레멘스 1세[Clemens I, 88~97 재위]다.

클레멘스 1세는 레오 10세의 얼굴을 모델로 그렸다. 그림 왼쪽 둥근 천막에서 나온 콘스탄티누스가 손을 높이 쳐들며 몰려드는 병사들의 사기를 북돋는 모습이 보인다. 그는 구름 가득한 하늘에 세 천사가 들고 온 붉은 십자가를 쳐다보고 있다. 그림 중앙 원경에 산탄젤로 성[12]이 보인다. 산탄젤로는 원래 130년경에 하드리아누스 황제의 영묘로 지어졌는데, 13세기에 교황 니콜라오 3세[Nicolaus III, 1277~1280 재위]가 바티칸과 연결하는 통로를 건축해 교황들이 환란을 겪을 때마다 탈출구 구실을 했다.

312년 콘스탄티누스와 막센티우스의 전투가 시작되었다. 이들의 싸움은 디오클레티아누스 황제 때부터 실시된 사분할 지배 체제에서 비롯되었다. 황제 두 명과 부제 두 명 사이의 알력으로 분열이 일어났는데, 최종적으로 콘스탄티누스가 막센티우스와 대결했다. 전투는 십자가 계시를 받은 콘스탄티누스의 승리로 끝이 났다. 〈밀리우스 다리의 전투〉를 보면 막센티우스는 테베레 강에 빠져 허우적거리고 있다. 정중앙에 황금 갑옷을 입은 콘스탄티누스는 백마에 앉아 패자를 바라본다. 하늘 위로 전쟁을 승리로 이끄는 천사들의 모습이 그려져 있다. 화면상 천사들 오른쪽 구름은 어쩐지 사자를 연상시키는데, 교황 레오 10세의 이름 '레오'가 '사자'라는 뜻을 가진 데서 착안한 것으로 보인다.

라파엘로 산치오와 조반니 프란체스코 펜니

콘스탄티누스의 세례

프레스코
부분 그림
1520~1524년
콘스탄티누스의 방

라파엘로 산치오와 조반니 프란체스코 펜니
콘스탄티누스의 기증

프레스코
부분 그림
1520~1524년
콘스탄티누스의 방

〈콘스탄티누스의 세례〉는 콘스탄티누스 대제가 교황으로부터 세례 받는 장면을 담고 있다. 세례가 이뤄지는 장소는 라테란 대성당의 세례당이다. 콘스탄티누스는 바로 이곳에서 황제로 추대되었다. 정중앙에 옷을 벗은 채 무릎을 꿇은 콘스탄티누스는 가슴에 두 손을 포개 복종의 자세를 취하고 있다. 교황 실베스테르 1세^{Silvester I, 314~335} 재위는 교황에게만 허용된 삼중관을 쓴 채 야트막한 그릇에 담긴 물을 대제의 머리에 붓고 있다. 바로 뒤 푸른 옷을 입은 남자가 긴 십자 막대를 들고 서 있는데, 황제가 십자가 덕분에 승리한 것을 상기시킨다. 실베스테르 1세의 얼굴은 클레멘스 7세를 모델로 삼았다. 오른쪽 권좌에 앉은 교황은 '레오 1세'라는 이름을 발치에 새겨두고 있지만, 그 역시 클레멘스 7세의 모습이다. 이 작품은 라파엘로의 제자인 조반니 프란체스코 펜니^{Giovanni Francesco Penni, 1488?~1528}가 그린 것으로 알려져 있다.

압도적인 원근감이 눈길을 끄는 〈콘스탄티누스의 기증〉에서 콘스탄티누스 대제는 실베스테르 1세에게 로마제국을 상징하는 황금 조각상을 헌정하고 있다. 이 그림은 대제가 비잔티움(콘스탄티노플)으로 수도를 옮기면서 썼다고 하는 기증장의 내용을 다룬다. 기증장은 '교황이 기독교 세계 전체를 관장한다'는 것과 '대제가 자신이 지배하고 있는 세계의 서쪽 지역을 실베스테르 1세에게 바친다'는 사실을 밝혀두었다. 가톨릭교회는 이 '콘스탄티누스의 기증장^{Donatio Constantin}'을 근거로 교황의 세속 통치권을 정당화했다. 르네상스 시절 로렌초 발라^{Lorenzo Valla, 1407~1457}라는 인문학자가 기증장이 위조임을 밝혀냈지만 교회는 오랫동안 사실을 은폐했고, 17세기에 와서야 위조를 공식 인정한다. 그림 속 공간은 현재의 모습으로 재건축되기 이전 성 베드로 성당 내부다. 실베스테르 1세는 이번에도 클레멘스 7세를 모델로 하고 있다.

헬리오도루스의 방

율리오 2세 시절, 라파엘로는 서명의 방을 완성한 후 두 번째로
이곳 헬리오도루스의 방 장식 작업을 시작한다. 이 방은 교황의
알현실로 사용되었다. 라파엘로는 교황의 의지에 따라 이 방의
그림을 '교회의 승리'라는 주제에 맞췄다. 1510년 프랑스의 루이
10세에게 패한 율리오 2세는 자신의 자존심을 당대 최고의 화가
라파엘로가 그려낸 '승리'를 통해 회복하고자 했던 것이다.

라파엘로가 택한 주제는 각각 〈볼세나의 미사〉, 〈감옥에서 구
출되는 베드로〉, 〈레오와 아틸라의 만남〉, 〈헬리오도루스의 추
방〉이다. 이 중 〈헬리오도루스의 추방〉이 워낙 유명해 이 방의
이름을 헬리오도루스의 방으로 부른다.

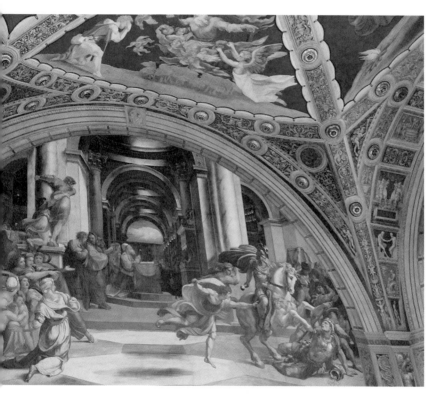

헬리오도루스의 방

라파엘로 산치오

헬리오도루스의 추방

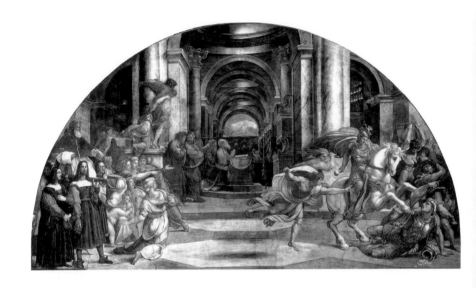

프레스코
하단 길이 750cm
1511~1512년
헬리오도루스의 방

구약성서 외경《마카베오기 하》에서 전하는 바에 따르면 시리아의 총리대신 헬리오도루스는 왕의 명을 받고 유대 성전 금고를 약탈하기 위해 예루살렘에 온다. 성전을 지키던 대사제 오니아스는 금고 안의 돈은 고아들을 위해 써야 한다고 간청했으나, 헬리오도루스는 개의치 않았다. 이에 오니아스와 예루살렘의 백성이 간절히 기도하자 "휘황찬란하게 성장한 말이 보기에도 무시무시한 기사를 태우고 그들 눈앞에 나타났다. 말은 맹렬하게 돌진해 앞발을 쳐들고 헬리오도루스에게 달려들었다. 말을 타고 나타난 기사는 황금 갑옷을 입고 있었다. 그와 함께 나타난 두 젊은 장사는 굉장한 미남인데다 입고 있는 옷마저 휘황찬란했다. 그들은 헬리오도루스 양쪽에 서서 그를 쉴 새 없이 채찍으로 때려 큰 타격을 주었다."(《마카베오기 하》 3장 25~26절)

라파엘로는 그림 정중앙에 기도하는 오니아스를 그려 넣었다. 오른쪽 가장자리에는 헬리오도루스가 쓰러져 있다. 그의 곁에는 막 챙겼던 금화 항아리가 있다. 그의 몸은 미켈란젤로가 시스티나 성당 천장에 그린 〈아담의 창조〉(170쪽) 중 아담을 좌우만 바꿔놓은 자세다. 미켈란젤로의 눈에는 헬리오도루스가 자신의 창작을 훔쳐가는 라파엘로로 보였을지도 모를 일이다. 말 탄 기사는 외경에서 말한 대로 황금 갑옷 차림이다.

그림 왼쪽의 가마에는 율리오 2세가 앉아 있다. 전하는 이야기는 뻔하다. 교황의 권위에 대한 도전은 곧 신성모독이므로 반드시 대가를 치른다는 것이다. 특히 이 그림은 교황령을 침범한 프랑스의 왕 루이 12세^{Louis XII, 1462~1515}에 대한 율리오 2세의 분노를 표현한다고도 볼 수 있다. 오니아스는 로베레 가문 출신의 교황들이 즐겨 입던 황금색과 파란색의 옷차림에 교황에게만 허용된 모자를 쓰고 있다. 라파엘로는 오니아스와 율리오 2세를 닮은꼴로 그려 교회를 수호하는 교황의 위엄을 선전한다.

라파엘로 산치오
볼세나의 미사

프레스코
하단 길이 660cm
1512∼1514년
헬리오도루스의 방

라파엘로 산치오

감옥에서 구출되는 베드로

프레스코
하단 길이 660cm
1514년
헬리오도루스의 방

〈볼세나의 미사〉는 1263년에 일어난 기적을 다루고 있다. 평소 미사 때 사용하는 빵과 포도주가 실제 예수의 몸이라는 이른바 '화체설'을 믿지 않던 신부는 로마로 성지순례를 떠나 볼세나에 잠시 머물던 중 자신의 미사에 사용될 성체에서 피가 흐르는 것을 발견한다. 이 기적으로 신부는 의심을 거둔다.

라파엘로는 창문 바로 위에 제단을 그려 넣어 실제 공간과 자연스럽게 조화를 이루도록 유도했다. 탁자 왼편에 선 신부는 피가 묻은 수건을 잡고 있다. 맞은편에는 누가 봐도 율리오 2세임을 알 수 있는 교황이 300년 전에 살았던 신부를 쳐다보며 기도하는 자세를 취하고 있다. 율리오 2세는 1512년 라테란 궁에서 열린 공의회에 참석해 화체설을 주장했다. 하단 오른쪽에는 율리오 2세 시절 불러들인 스위스 용병의 모습이 보인다. 검은 베레모에 의전용 검, 단풍색과 녹색의 줄무늬가 들어간 이들의 복장은 미켈란젤로가 디자인했다.

〈감옥에서 구출되는 베드로〉에서는 깊은 밤 사도 베드로가 사슬에 묶인 채 감옥에 갇혀 있다. 감옥은 단단한 벽과 육중한 철장으로 만들어져 인간의 힘으로는 도저히 빠져나올 수가 없다. 그때 그림 왼쪽 구석의 달빛이나 병사들의 횃불과는 비교가 안 될 정도로 강렬한 빛을 뿜어내는 천사가 나타나 그를 일으킨다. 바사리는 이를 두고 "밤의 효과를 그리는 데 다른 어떤 그림보다 진실하다"라고 평가했다. 이 그림은 헤롯 왕에 의해 감옥에 갇힌 베드로가 천사들의 도움을 받아 탈출했다는《사도행전》 12장 6~10절의 내용을 담고 있다. 중앙은 감옥에 갇힌 베드로에게 천사가 나타나는 장면, 오른쪽은 감옥 밖으로 무사히 탈출한 천사와 베드로, 왼쪽은 그가 사라진 것을 알고 당황해하는 병사들의 모습이다. 이 그림은 그 어떤 세속적 권력도 교회를 구속하지 못함을 선전한다.

라파엘로 산치오

레오와 아틸라의 만남

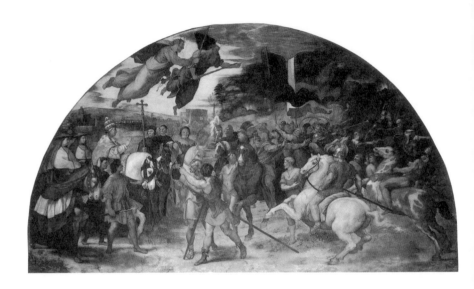

프레스코
하단 길이 750cm
1514년
헬리오도루스의 방

〈레오와 아틸라의 만남〉은 452년 만토바 근처에서 교황 레오 1세Leo I, 440~461 재위가 아틸라Attila, 434~453 재위와의 협상에서 성공한 것을 기념하는 그림이다. 아틸라는 5세기경 유럽을 공포의 도가니에 빠뜨린 훈족의 왕으로 로마까지 진격해오고 있었다.

레오 1세는 서로마제국의 황제였던 발렌티니아누스 3세Valentinianus III, 424~455 재위의 청으로 직접 아틸라를 설득해 제국을 지켜냈다. 중앙 배경에 그려진 콜로세움이나 트라야누스 황제Traianus, 98~117 재위의 기념주Colonna Traiana로 보아 라파엘로가 만토바에서 일어난 일을 교황이 거주하는 로마를 배경으로 연출했음을 알 수 있다. 정중앙에서 이마에 흰털이 난 검은 말을 탄 아틸라는 '정지'를 의미하는 손 동작을 취하고 있다. 훈족 병사들은 왼쪽 상공에서 일어나는 기적을 보며 동요를 감추지 못한다. 인물들의 과장된 표정과 행동은 다빈치의 〈앙기아리 전투〉[13]를 연상시킨다.

레오 1세와 아틸라의 만남은 여러 전설을 낳은 모양이다. 9세기의 한 부제에 따르면 아틸라의 눈에만 사제복 차림에 칼을 든 덩치 큰 사람이 보였다고 한다. 아틸라는 그 사내가 자신에게 칼을 들이대는 것에 위협을 느껴 서둘러 협정에 응했다. 이 이야기는 《황금전설》에서 또 한 차례 각색된다. 아틸라가 성 베드로와 성 바오로가 칼을 빼들고 레오 1세를 호위하는 것을 보고 놀라 전의를 상실했다는 것이다. 병사들을 놀라게 한 왼쪽 상공의 성 베드로와 성 바오로는 《황금전설》에서 전하는 바대로 칼을 들고 있다. 성 베드로는 자신의 상징물인 열쇠를 한 손에 쥐고 있다.

율리오 2세는 이 역사적인 위업을 달성한 레오 1세를 자신의 얼굴로 그리길 원했을 것이다. 그러나 그는 그림이 그려지기 시작했을 때 사망했고, 라파엘로는 레오 1세를 율리오 2세로 스케치했다가 새로 모신 레오 10세의 얼굴로 바꿔버렸다.

서명의 방

이 방은 율리오 2세가 개인 서재 혹은 도서관으로 사용하다가, 1530년경 《예술가 열전》의 저자인 바사리가 방문할 즈음 교황이 이곳을 중요한 문서를 읽고 서명하는 방으로 변경한 것을 보고, '서명의 방'이라는 이름을 붙였다. 라파엘로가 브라만테의 추천으로 로마에 도착하기 전, 이 방은 온갖 기행으로 '소도마(동성애자)Sodoma'라는 별명을 얻은 조반니 안토니오 바치Giovanni Antonio Bazzi, 1477~1549가 장식을 전담해 전체적인 구성과 도안을 끝낸 상태였다. 그러나 흥청망청 사느라 차일피일 일을 미루는 그의 작업 방식을 견디다 못한 율리오 2세는 라파엘로를 불러 소도마와 함께 작업하도록 했다. 서명의 방 장식이 끝날 무렵, 율리오 2세는 라파엘로를 제외한 나머지 화가들이 로마를 떠나건 말건 일절 미련도 보이지 않을 정도로 라파엘로를 아꼈다.

율리오 2세는 직접 군대를 끌고 전투에 참여할 만큼 과격한 성정으로 '전사 교황'이라는 이미지가 강하다. 그러나 그는 상당한 양의 장서를 소장하고 있었고, 이를 일목요연하게 꽂아둘 서재가 필요했다. 당시 이탈리아 실세의 서재는 학식과 교양을 갖춘 지도자의 이미지를 선전하는 데 크게 기여했다. 교황의 서재는 우르비노 공국의 페데리코 다 몬테펠트로Federico da Montefeltro, 1422~1482 공작[14]의 도서관 분류를 참고해 꾸몄다. 당대 최고 수준이었던 그의 장서는 신학, 철학, 법학, 의학의 네 주제로 분류되었는데, 율리오 2세는 이를 참조하되 시와 문학에 더 깊은 관심을 기울여 '의학'의 자리를 '문학'이 대신하도록 했다.

라파엘로는 네 개의 벽면에 각각 대형 그림인 〈아테네 학당〉, 〈성체 논쟁〉, 〈파르나소스〉, 〈정의〉를 그려 넣었고, 그와 연결되는 네 개의 원형 그림을 천장에 연결해놓았다. 천장 정중앙에는 교황의 문장이 새겨져 있다.

도서관 겸 서재이자 고위 성직자와 각국의 사절이 드나들었을 이 공간은 기독교

서명의 방

최고 권위자의 공간임에도 고대 그리스의 철학자와 기독교에서 배척하던 이교의 신들로 가득하다. 이는 교황청도 고대 그리스와 로마 인문주의의 부활이라는 르네상스의 분위기를 전폭 수용했기 때문이다. 몇몇 교황은 이교도적이고 세속적이어서 위험한 인문주의에 심각한 거부감을 보였으나, 율리오 2세는 로마와 기독교 세계를 부흥하기 위해 기꺼이 이를 수용함으로써 로마를 명실공히 르네상스 최고의 지성소로 탈바꿈해놓았다.

라파엘로 산치오
서명의 방 천장화

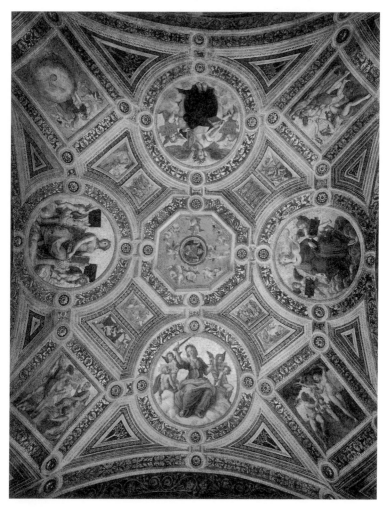

프레스코
부분 그림
1508~1511년
서명의 방

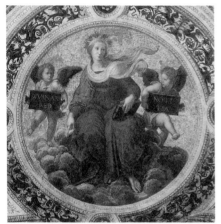

신학의 알레고리

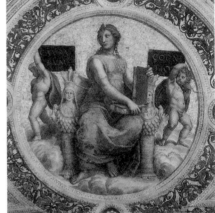

철학의 알레고리

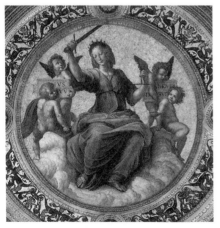

정의의 알레고리

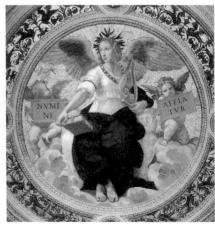

시의 알레고리

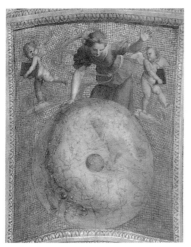

천지 창조

아폴론과 마르시아스

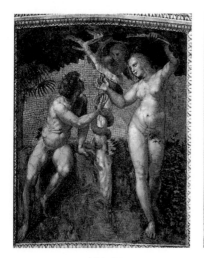

아담과 이브

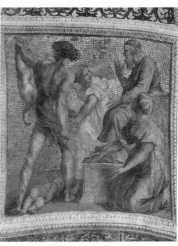

솔로몬의 재판

〈서명의 방 천장화〉에서 둥근 원 속 여인들은 철학, 신학, 문학, 법학을 의인화한 것으로, 그림 내용을 상기시키는 글자판을 든 천사들의 호위를 받고 있다. 신학에는 "신성한 것에 대한 지식 DIVINAR PER NOTITIA", 철학에는 "원인에 대한 지식 CAUSARUM COGNITIO" 등의 글이 붙어 있다. 철학의 여신은 손에 자연 NATURALIS 과 도덕 MORALIS 이라는 이름의 책을 들고 있다. 이들은 벽면에 그려진 그림들과 내용상 연결되는데, 고대 철학자들의 모습을 가득 담은 〈아테네 학당〉은 철학과, 〈성체 논쟁〉은 당연히 신학이, 시인들의 이상향을 그린 〈파르나소스〉는 시, 그리고 〈정의〉는 법학으로 연결된다.

네 개의 사각 그림은 각각 '천지 창조', '아폴론과 마르시아스', '아담과 이브', '솔로몬의 재판'을 담고 있다. 악기의 신인 아폴론이 자기 앞에서 감히 연주 실력을 뽐내는 마르시아스와 대결해 승리한 뒤 그의 살가죽을 벗겨버리는 '아폴론과 마르시아스' 부분은 네 벽면 중 예술과 관련한 〈파르나소스〉 그리고 천장의 문학 그림과 관련된다고 볼 수 있다. 이 그림은 학자들이 연구한 결과 소도마가 작업한 것으로 밝혀졌다. 아마도 소도마는 작업 내내 라파엘로 같은 천재와의 대결에서 겪은 자신의 열등감을 아폴론에게 당한 마르시아스의 심정에 투영했을 것이다. '솔로몬의 재판'은 〈정의〉와 더불어 법학과 이어진다. '아담과 이브' 그리고 '천지 창조'는 우주와 인간의 탄생과 그 삶을 기록하는 철학, 신학 그림은 물론 〈아테네 학당〉, 〈성체 논쟁〉과 연속선에 놓여 있다고 볼 수 있다. '아담과 이브'에서 라파엘로가 그린 이브는 다빈치의 〈레다와 백조〉[15]의 여성과 흡사하다. 라파엘로는 다빈치가 이 그림을 위해 그린 밑그림을 모사한 바 있고, 이를 참조해 이브의 모습을 만들어낸 것이다.

라파엘로 산치오
아테네 학당

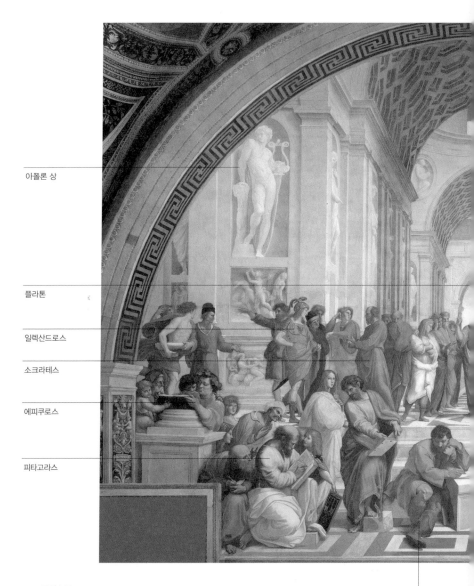

아폴론 상

플라톤

일렉산드로스

소크라테스

에피쿠로스

피타고라스

프레스코
700×500㎝
1508~1511년
서명의 방

헤라클레이토스

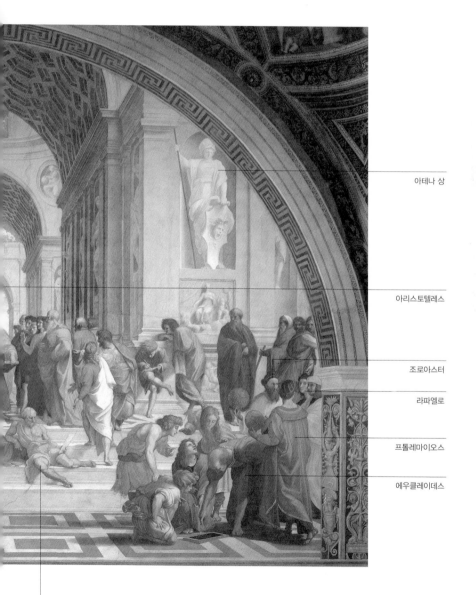

아테나 상

아리스토텔레스

조로아스터

라파엘로

프톨레마이오스

에우클레이데스

디오게네스

'아테네 학당'은 17세기의 문인이자 학자인 조반니 피에트로 벨로리Giovanni Pietro Bellori, 1615?-1696가 그림이 고대 철학자로 가득한 것을 두고 붙인 이름이다. 라파엘로는 약 60여 명에 가까운 철학자가 모여 있는 이 공간을 평소 자신과 친분이 있던 브라만테의 성 베드로 성당 설계도를 참고해 만들어냈다. 브라만테는 고대 로마의 건축물을 모범으로 삼는 전형적인 르네상스 건축가였다. 와플 모양의 반원형 천장과 바닥, 계단, 벽체 등은 그림 정중앙의 소실점을 향해 일사분란하게 모여든다. 이 완벽한 원근법 덕분에 그 많은 인물이 저마다 다른 자세를 취하고 있음에도 어수선한 느낌을 피할 수 있다.

인물의 늠름한 자세는 미켈란젤로의 그림이 떠오른다. 라파엘로는 피렌체 시절 미켈란젤로가 작업한 조각품이나 당시 지척에서 작업하고 있던 미켈란젤로의 그림을 참조해 작품 속 다양한 인물의 자세를 그린 것으로 보인다. 그림 하단에 턱을 괴고 있는 헤라클레이토스의 왼편으로 한쪽 다리를 상자에 올린 채 몸을 비틀며 서 있는 파르메니데스만 해도 미켈란젤로의 미완성작 〈마테오 상〉[16]을 단숨에 연상시킨다.

라파엘로는 아폴론과 아테나의 대형 조각상을 각각 왼쪽과 오른쪽에 배치했다. 아폴론은 음악과 조화의 신이며 아테나는 지혜의 신이다. 그림 중앙에는 소위 '그리스 철학'을 언급할 때 단연코 떠오르는 두 거물 플라톤과 아리스토텔레스가 등장한다. 왼편의 플라톤은 자신의 저서 《티마이오스》를 끼고 서 있다. 이데아 등 관념세계를 주장하던 플라톤은 손가락을 위로 치켜든 채 저 높은 곳, 세상을 초월한 어떤 지점을 가리키고 있다. 곁에 선 아리스토텔레스 역시 자신의 책 《니코마코스 윤리학》을 들고 있는데, 그의 손바닥은 플라톤과 달리 지상을 향한다.

아폴론 상 아래 있는 무리 중 초록색 옷을 입고 서 있는 남자는 주먹

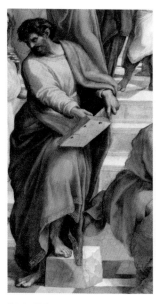
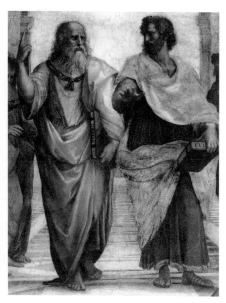

〈아테네 학당〉 중 파르메니데스 부분 〈아테네 학당〉 중 플라톤과 아리스토텔레스 부분

코에 못생긴 얼굴을 가진 소크라테스로 추정된다. 투구를 쓴 남자가 열심히 그의 말을 경청하고 있는데 바로 알렉산드로스 대왕이다. 계단 중앙에 앉아 무언가를 읽는 남자는 디오게네스로 추정한다. 그는 세속적인 잣대를 벗어나 자유롭게 '개처럼' 살았다 해서 '견유학파'로 불린다.

계단을 내려오면 왼쪽에는 한 무리의 제자들에 둘러싸인 채 피타고라스가 책을 쓰고 있는 모습이 보인다. 화면 왼쪽 기둥에 기댄 남자는 머리에 포도 이파리로 장식된 화관을 쓴 채 뭔가를 기록하고 있는데, 에피쿠로스로 알려져 있다. 피타고라스가 쓰고 있는 글을 바로 뒤의 남자가 그대로 베끼는 장면도 보인다. 깊게 파고들기를 좋아하는 학자들은 라파엘로 자신의 '거장 베끼기'에 대한 변론으로 읽는다. 한편 피타고라스의 오른편 뒤에 눈부시게 하얀 옷을 입은 아름다운 남자는 율리오

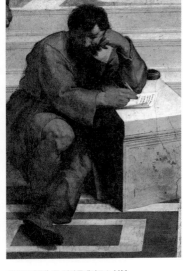

〈아테네 학당〉 중 에우클레이데스 부분　　　　　〈아테네 학당〉 중 헤라클레이토스 부분

2세의 조카 프란체스코 마리아 델라 로베레를 모델로 했다.

　이 무리와 대칭을 이루는 오른쪽 인물 사이에는 대머리 남자 하나가 컴퍼스로 두 개의 삼각형을 그리고 있다. 기하학의 대가 에우클레이데스(유클리드)다. 그의 곁에서 지구의를 들고 등을 보인 남자는 2세기경 천동설을 주장한 천문학자이자 지리학자인 프톨레마이오스다. 그 앞에 흰옷을 입은 남자는 천구의를 들고 있는데, 바로 조로아스터다.

　라파엘로는 고대 철학자들을 동시대인의 모습으로 담아내 그들에 대한 존경심을 표현했다. 정중앙의 플라톤은 레오나르도 다빈치다. 미켈란젤로 역시 그림 속에 등장한다. 중앙 하단에서 턱을 괸 채 사색에 빠져 있는 헤라클레이토스가 그를 모델로 해서 그린 것이다. 그는 대리석으로 된 탁자에 몸을 기대고 있다. 이는 그가 돌을 다듬어 형태를 창조해내는 조각가임을 상기시킨다. 그림 속 대부분의 사람이 이야기를 나누

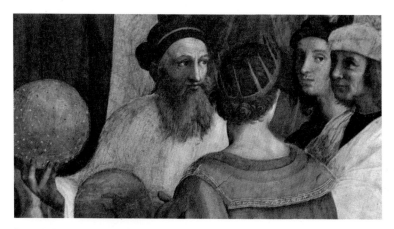

〈아테네 학당〉 중 조로아스터와 라파엘로 부분

거나 글을 쓰고 있지만, 미켈란젤로는 그야말로 자신 속에 완전히 가라 앉아 있을 뿐이다.

사실 헤라클레이토스는 라파엘로가 〈아테네 학당〉을 완성한 지 1년 뒤에 덧붙였다. 1511년 8월, 미켈란젤로는 중간점검 차원으로 교황과 측 근들 앞에서 작업 중인 시스티나 성당 천장화를 공개했다. 그날 라파엘 로는 이 고독한 천재의 경이로운 작품에 넋을 잃었고, 개인적 알력에도 불구하고 그를 그려 넣음으로써 대가에 대한 자신의 존경심을 표현했던 것이다. 정작 미켈란젤로는 자신을 바닥에 주저앉은 모습으로 그렸다며 크게 분노했다고 한다. 그럼에도 미켈란젤로는 라파엘로가 그린 자신의 모습을 참고해 예언자 예레미야(186쪽)를 그렸다. 한편 라파엘로는 자신 의 로마 생활에 든든한 조력자가 되어준 브라만테를 기하학의 대가 에 우클레이데스에 담았다. 그리고 그의 무리 뒤로 자신을 그렸다. 그림 제 일 오른쪽 귀퉁이, 그림 밖 관람객에게 시선을 던지는 사람이 바로 라파 엘로다.

라파엘로 산치오
성체 논쟁

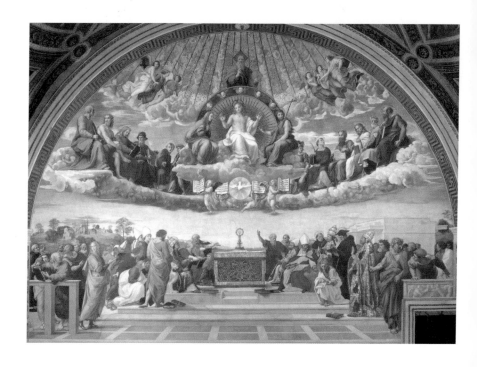

프레스코
하단 길이 770cm
1510~1511년
서명의 방

미켈란젤로가 시스티나 성당의 천장화에 금색 물감을 사용하지 않는 것에 불만이 많았던 율리오 2세는 황금빛 가득한 이 그림에 크게 만족했다. 〈아테네 학당〉이 철학과 관련한 것이라면 〈성체 논쟁〉은 신학과 관련한 그림이다. '성체 논쟁'은 미사에서 사용하는 빵과 포도주가 사제의 축성 기도로 예수 그리스도의 살과 피가 된다는 '화체설'을 두고 벌어진 논쟁이다. 율리오 2세와 식스토 4세는 라파엘로가 그린 〈볼세나의 미사〉(108쪽)에서 보이듯 이에 동의하는 입장이었다.

그림 중앙의 상단에는 '성부' 하나님이, 그 아래로 손과 옆구리에 상처를 입은 '성자' 예수가, 그리고 '성령'을 상징하는 비둘기가 금빛 원 속에 보인다. 아래 제단 정중앙에는 예수의 살, 즉 빵을 담는 성체현시기가 놓여 있다. 성부는 천사들이 호위하고 있으며, 예수는 좌우에 마리아와 세례 요한을 대동했다. 그 옆으로 신약과 구약에 등장하는 성인들이 함께한다. 마리아 쪽 화면 가장 왼편에는 열쇠를 쥔 성 베드로가 보인다. 그는 벌거벗은 아담과 이야기를 나누고 있다. 화면 오른쪽 끝에는 자신의 상징물인 칼을 든 성 바오로가 보인다.

하단은 지상의 공간으로 교회의 승리를 상징하는 역사상의 인물이 라파엘로가 만들어낸 가공의 인물과 뒤섞여 있다. 화면 오른쪽 화려한 옷을 입고 선 자는 교황 식스토 4세. 그의 뒤에는 월계관을 쓴 단테도 보인다. 화면 왼편, 의자에 앉은 교황은 율리오 2세로 단정하게 면도를 했다. 당시 교회법은 교황이 수염 기르는 것을 금지했다. 그러나 율리오 2세는 자신과 이름이 같은 율리우스 카이사르가 갈리아인에게 학살당한 자기 동료의 복수를 하기 전에는 면도를 하지 않겠다고 공언한 것을 흉내 내, 프랑스를 이길 때까지 수염을 기르겠다고 선언했다. 교황 왼편에 붉은 옷을 입은 이는 바로 앞의 사자로 보아 성 예로니모로 추정된다.

라파엘로 산치오
파르나소스

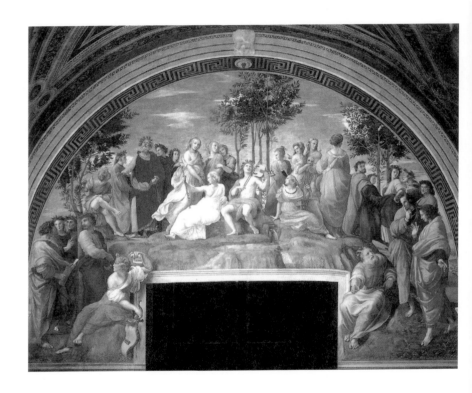

프레스코
하단 길이 670cm
1511년
서명의 방

〈파르나소스〉는 '예술'을 논하는 그림이다. 고대부터 파르나소스는 시와 음악의 신인 아폴론과 뮤즈가 사는 언덕으로 알려져 있다. 라파엘로는 위로 툭 튀어나와 있는 실제 출입문 위에 언덕을 그려 넣었다. 월계수 나무는 언덕 위 왼쪽과 오른쪽 그리고 중앙에 각각 무리 지어 있다. 아폴론은 가운데 앉아 9개의 현이 있는 바이올린^{vilola dabraccio}을 연주하고 있다. 그의 곁에 뮤즈와 예술가 들이 함께한다. 아폴론은 에로스(큐피트)가 쏜 사랑의 화살에 맞아 다프네라는 여자를 쫓아다녔다. 에로스의 장난으로 미움의 화살을 맞은 그녀는 아폴론을 한사코 거부했다. 결국 다프네는 그에게 잡힐 위기에 처하자 자신의 아버지인 강의 신에게 요청해 월계수로 변한다. 그 이후로 아폴론은 월계수로 관을 만들어 쓰고 다녔다. 월계관은 시인이나 영웅을 칭송하는 상징물이 되었다.

화면 왼쪽 언덕 위, 옆으로 몸을 돌린 채 서 있는 붉은 옷의 남자는 단테를, 푸른 옷차림의 눈먼 시인은 호메로스를 그린 것으로 보인다. 그 아래 출입문에 기댄 여인은 고대 그리스의 여성 시인 사포^{Sappho, BC 612?~?}로 추정된다. 사포와 대칭점에 있는 이는 시인 핀다로스^{Pindaros, BC 518?~BC 438?}로 추정되는데, 사포와 더불어 젊음과 늙음, 여성과 남성의 대립각을 이룬다.

그림에는 모두 18명의 문학가와 9명의 뮤즈가 등장하는데, 몇몇을 제외하고는 정확히 누구를 그린 것인지 알 수 없어 당시는 물론 지금도 여러 사람의 상상을 자극하고 있다. '문학' 혹은 '시'를 상징하는 이 그림은 천장의 의인화가 내건 '신성함으로부터의 영감^{NUMINE AFFLATUR}'(117쪽)과 관련되는 것으로, 이교의 신들조차 하나님으로부터 받은 선물인 영감에 따라 작업했음을 주장하는 르네상스인의 입장을 잘 반영하고 있다.

라파엘로 산치오
정의

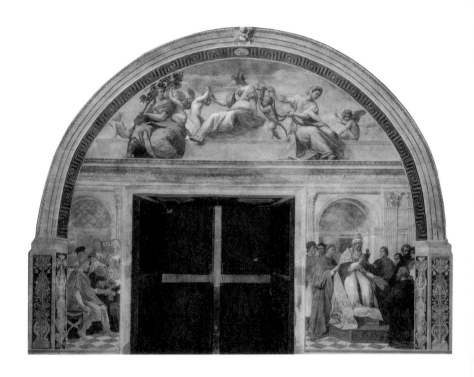

프레스코
하단 길이 660cm
1511년
서명의 방

〈정의〉에 해당하는 그림은 반원형의 상단 그림을 포함해 출입문 양쪽의 그림까지 총 세 면으로 구성되어 있다. 상단 반원형 그림 중앙에는 '현명함'을 상징하는 여인이 있고, 화면상 왼편에는 '용기'를 상징하는 갑옷 차림의 여인을, 오른쪽에는 '인내'를 상징하는 여인을 배치했다. 갑옷을 입은 이 '용기'의 여인은 손에 참나무를 들고 있는데, 이는 율리오 2세의 집안, 즉 로베레^{Rovere} 가문[17]이 상징으로 삼던 나무다. 이들은 모두 아기 천사의 호위를 받고 있다. 중앙에 있는 '현명함'의 여인은 왼쪽을 향하고 있는데, 자세히 보면 뒤통수가 머리카락이 아니라 노인의 얼굴임을 알 수 있다. 예외는 있지만, 대체로 현명함은 나이 듦과 비례한다.

하단 왼쪽에는 동로마제국 최전성기의 대제 유스티니아누스^{Justinianus I Magnus, 527~565 재위}가, 오른쪽에는 교황 그레고리오 9세^{Gregorius IX, 1227~1241 재위}가 그려져 있다. 유스티니아누스는 세속법인《시민법대전^{Corpus Iuris Civilis}》을 편찬했고, 교황 그레고리오 9세는《교황령집^{Decretales Gregorii IX}》을 만들어 교회법을 체계화했다. 양측은 각각 세속의 법과 교회의 법을 의미한다. 왼쪽 그림 속 유스티니아누스는 자신의 명을 받아 법전 완성에 힘을 쏟은 법학자 트리보니아누스^{Tribonianos, 485?~542}로부터 법전을 받아들고 있다. 오른쪽에 보이는 페나포르트의 라이몬드^{Raymond of Penafort, 1175~1275}라는 법학자 역시 교황의 명을 받아 완성한 교회법을 바치고 있다. 그레고리오 9세의 얼굴은 율리오 2세를 모델로 하고 있다.

그림과 연결되는 천장 그림 '정의의 알레고리' 속 여인은 '법'의 공정함과 엄격함을 상징하는 저울과 칼을 들고 있는데, 천사들은 '각자에게 그의 의무^{IUS SUUMCUIQUE TIBUIT}'(117쪽)라는 글자판을 들고 있다.

보르고 화재의 방

율리오 2세가 고위 성직자의 접견 장소로 사용하다 레오 10세 시절부터 식당으로 용도가 바뀐 이 방은 1514년부터 1517년까지 라파엘로가 제자들과 함께 벽화 장식을 담당했다.

교황의 신임이 두터워질수록 작업 이외에 이런저런 요구가 많아진 라파엘로는 주문된 작업조차 감당하지 못할 지경에 놓였다. 결국 라파엘로는 밑그림부터 채색까지 작업의 상당 부분에 제자들을 참여시키곤 했다. 설상가상으로 이 방을 장식하던 중 브라만테가 사망하자 교황은 그가 맡았던 성당 재건축을 라파엘로가 수행하도록 지시했다. 〈보르고 화재〉는 그나마 라파엘로가 제자들의 도움 없이 완성한 것으로 이 방의 벽화 중 가장 완성도가 높다고 평가받는다. 이로 인해 방의 이름 역시 '보르고 화재의 방'으로 불린다.

라파엘로에 대한 교황들의 총애는 지극해서 소위 '라파엘로의 방'이라 불리는 네 개의 방에 이미 다른 화가가 그린 모든 벽화를 다 부수도록 명령할 정도였다. 라파엘로는 이 보르고 화재의 방 천장화[18]만큼은 보존해달라고 간청했는데, 그것은 자신의 스승인 페루지노가 그렸기 때문이다. 그는 교황 레오 10세의 명에 따라 교황과 같은 이름의 레오 3세^{Leo III, 795~816 재위}와 레오 4세^{Leo IV, 847~855 재위}의 기적적인 주요 업적을 주제로 삼았고, 그들의 얼굴마저 레오 10세를 모델로 그렸다.

출입문 가까이에는 〈카롤루스의 대관식〉 장면이, 마주하는 벽에는 이슬람과의 해상 전투 장면을 담은 〈오스티아 전투〉가, 그리고 나머지 벽에는 〈보르고 화재〉와 〈레오 3세의 선서〉가 그려져 있다.

속된 말로 죽을 시간도 없을 만큼 바빴던 라파엘로는 보르고 화재의 방 작업을 끝내자마자 콘스탄티누스의 방 장식에 착수했지만, 스케치와 구상만 해둔 상태에

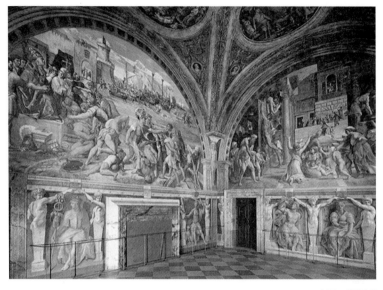

서 병으로 급사했다. 엄밀하게 말하면 이 화재의 방이야말로 라파엘로가 한 교황

궁 장식의 마지막 작업이었다고 할 수 있다.

라파엘로 산치오와 제자들
레오 3세의 선서

프레스코
하단 길이 670cm
1516~1517년
보르고 화재의 방

카롤루스의 대관식

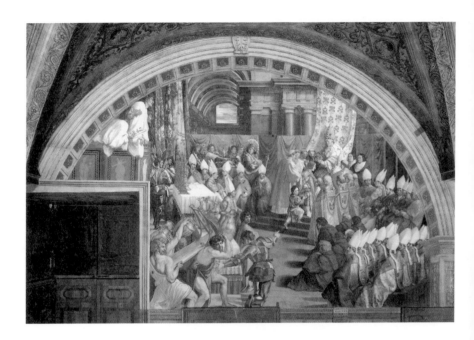

프레스코
하단 길이 670cm
1516~1517년
보르고 화재의 방

〈레오 3세의 선서〉는 〈카롤루스의 대관식〉과 함께 9세기 교황 레오 3세 재위 시절에 일어난 이야기를 담고 있다. 799년 레오 3세는 전임 교황인 하드리아노 1세의 조카가 교회 고위 성직자들과 공모한 반란으로 인해 간통죄의 누명을 쓰고 감금되었다. 위기의 순간, 레오 3세는 당시 서유럽 지역을 다스리던 카롤링거 왕조의 카롤루스 대제(샤를마뉴)Carolus Magnus, 768~814 재위의 도움으로 탈출에 성공한다. 이후 레오 3세는 카롤루스 대제의 프랑크 왕국 고위층 앞에서 자신의 결백과 교황으로서의 정통성을 천명한다. 화면 정중앙에 서 있는 교황 레오 3세의 얼굴은 당연히 레오 10세의 얼굴이다. 그는 두 손을 성서에 놓은 채 선언을 하고 있다. 시종이 그의 삼중관을 들고 있다. 라파엘로는 계단 위 상단에 성직자들을, 그리고 하단에는 세속의 기사들을 배치해 속에 대한 성의 우위를 천명한다.

결백을 선언한 직후, 교황은 카롤루스 대제를 '서로마제국의 황제'로 칭하며 황제의 관을 수여한다. 라파엘로는 〈카롤루스의 대관식〉에서 재건축 이전의 성 베드로 성당을 배경으로 삼았다. 그림 오른쪽 레오 10세의 얼굴을 한 레오 3세가 황제에게 관을 수여하고 있다. 몇몇 학자는 그림 속 카롤루스 대제가 레오 10세 시절 프랑스의 왕 프랑수아 1세를 닮았다고 주장한다. 이는 레오 10세가 1515년 당시의 외교적 상황에 의해 볼로냐에서 맺은 프랑스와의 협정을 상기시킨다. 협정은 프랑스에서 고위 성직자를 선출할 때 후보자 지명 권한을 프랑스 왕에게 주도록 해 교황에게 다소 굴욕적이었다. 그럼에도 레오 10세와 라파엘로는 세속의 왕이 결국 교황에게 모든 것을 위임할 것을 그림을 통해 강조하고 있다.

라파엘로 산치오
보르고 화재

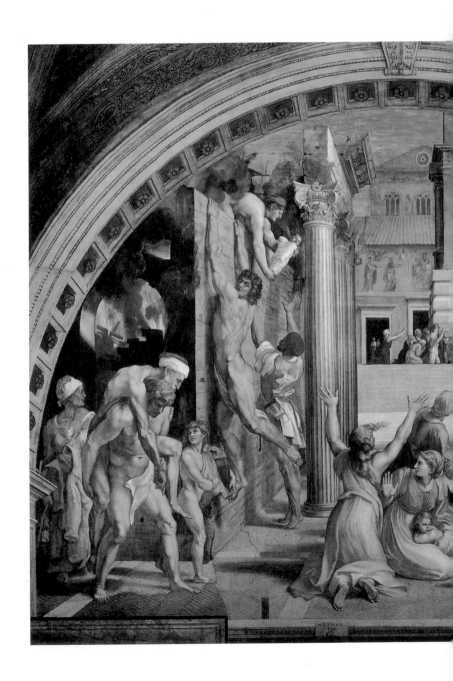

프레스코
하단 길이 670cm
1514년
보르고 화재의 방

라파엘로 산치오와 제자들
오스티아 전투

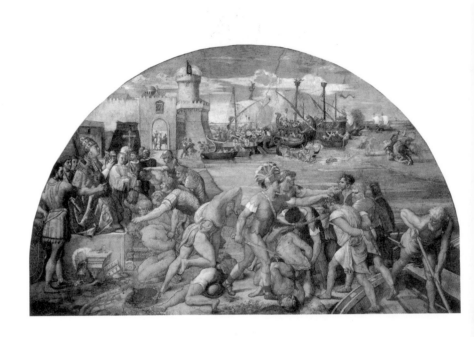

프레스코
하단 길이 770cm
1514~1515년
보르고 화재의 방

레오 4세가 재위하던 847년, 성 베드로 성당과 산탄젤로 성 사이에 있는 보르고 지역에 대형 화재가 발생했다. 〈보르고 화재〉 왼쪽의 벌거벗은 남자는 막 담을 넘어 화마에서 벗어나고 있고 한 여인은 아이를 넘기고 있다. 화면 오른쪽 기둥은 이미 균열이 생겨 곧 무너질 듯하고 사람들은 물 항아리를 들고 와 분주히 불을 끄고 있다. 그림 하단에는 아이들의 안위를 걱정하는 어머니들이 다양한 자세로 고통을 드러내 보인다.

멀리 아치 아래로 레오 4세가 보인다. 그의 얼굴은 레오 10세를 모델로 하고 있다. 그는 손짓 하나로 화재를 진압하는 기적을 베푸는 것 같다. 왼쪽 하단에는 노인을 업고 나오는 청년이 눈에 띈다. 그는 불타는 트로이에서 아버지 안키세스를 구하는 아이네아스다. 라파엘로는 9세기에 일어난 사건을 그리스 신화의 트로이 전쟁과 겹쳐 놓았다. 등장인물의 과장된 근육은 미켈란젤로의 작품을 떠올리게 한다.

〈오스티아의 전투〉는 마찬가지로 레오 4세 시절인 849년, 사라센 해적이 교황령인 오스티아 해안을 거쳐 로마로 이어지는 티베르 강의 하구까지 진격해오자 이를 저지하면서 벌어진 전투를 그린 것이다. 로마는 나폴리 왕국의 도움을 받아 전쟁에서 승리할 수 있었다. 원경에는 로마의 갤리선과 사라센 해적선 간의 전투 장면이 묘사되어 있는데, 중간쯤에 있는 사라센의 배가 침몰하고 있다.

그림 왼편 교황 레오 4세는 뒤편에 늘어선 성직자들과 함께 신에게 감사드리고 있다. 그의 앞에 무릎을 꿇은 사라센인의 뒤틀린 누드와 다양한 자세의 인체는 라파엘로의 제자 줄리오 로마노의 솜씨로 알려져 있다. 이 그림은 호시탐탐 기독교 사회를 넘보던 튀르크인에 대한 레오 10세의 징벌 의지를 반영한 것이라 할 수 있다.

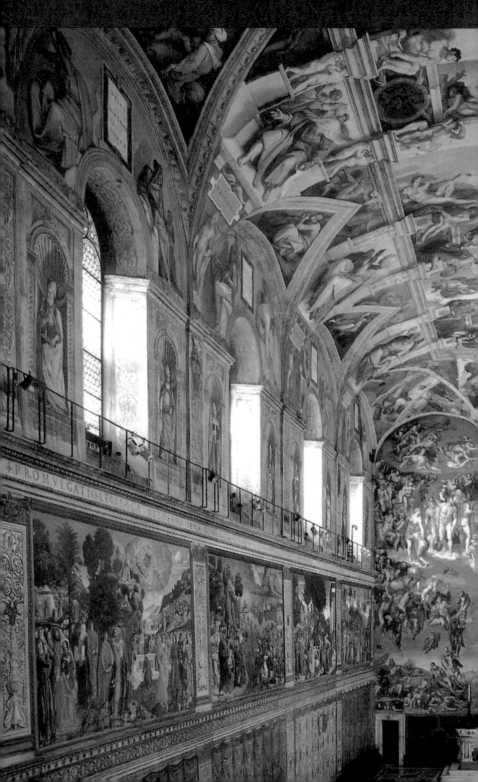

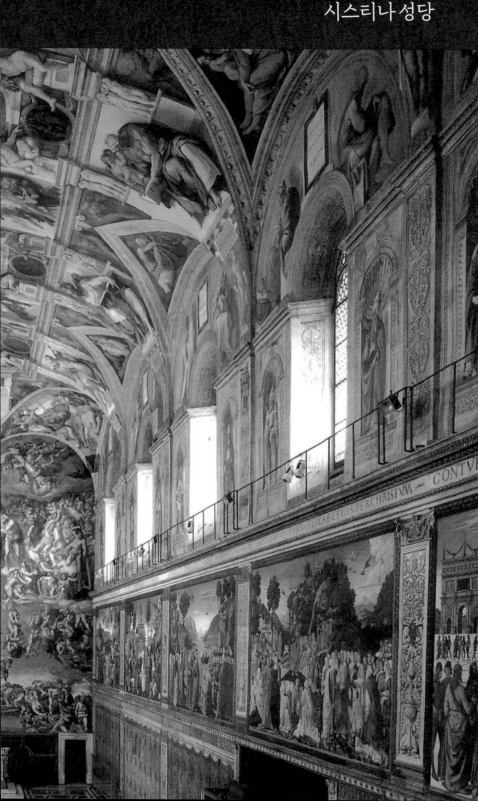

시스티나 성당의
회화 갤러리

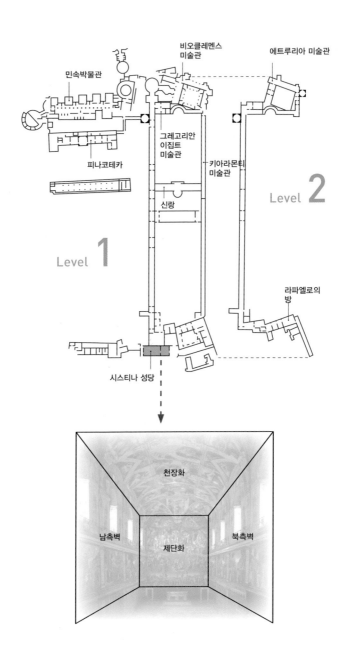

시스티나 성당^{Cappella Sistina}은 식스토 4세의 명을 받은 피렌체 출신 건축가 바치오 폰텔리^{Baccio Pontelli, 1450~1492}의 설계로 1477년 착공해 1481년 완공되었다. '시스티나'는 식스토 교황의 이름에서 비롯되었다. 건물은 예루살렘의 솔로몬 신전을 본떴다. 가로 13미터, 세로 40미터에 높이 20미터인 이 '새로운 솔로몬 신전'은 종교적 역할과 더불어 유사시에 교황과 측근을 보호할 수 있는 요새를 겸했으며, 훗날엔 감옥으로도 사용되었다.

당시 성당의 내부 장식은 피렌체에서 온 거장 화가들의 손에 맡겨졌다. 1480년 피렌체의 실세 로렌초 데 메디치^{Lorenzo di Piero de' Medici, 1449~1492}는 교황청과 관계를 개선하기 위해 뛰어난 화가들을 보냈다. 라파엘로의 스승 페루지노를 비롯해 보티첼리, 미켈란젤로를 잠시 가르쳤던 도메니코 기를란다요^{Domenico Ghirlandaio, 1449~1494}, 코시모 로셀리^{Cosimo Rosselli, 1439~1507} 등이 벽면 장식을 주도했고 핀투리키오^{Pinturicchio, 1454~1513}, 루카 시뇨렐리^{Luca Signorelli, 1450~1523}, 피에로 디 코시모^{Piero di Cosimo, 1462~1521} 등이 보조 화가로 참여했다. 이들은 3년 동안 32명의 역대 교황을 그려 넣었고, 예수와 모세의 일생을 담은 총 12점의 그림을 완성했다.

둥그스레한 천장은 피에르 마테오 다멜리아^{Pier Matteo d'Amelia, ?~1503?}가 그린 어여쁜 금색 별과 짙푸른 색 하늘로 장식되었다. 그러나 배수 문제가 생기면서 균열이 생기고 덧칠을 해도 흉측함을 가릴 수 없자, 1508년 율리오 2세는 미켈란젤로에게 새롭게 천장을 장식하도록 명했다. 4년간의 작업 끝에 미켈란젤로는 그 유명한 천장화를 완성했다. 그는 이후 교황 클레멘스 7세와 그 뒤를 이은 바오로 3세의 명으로 1535년부터 1540년까지 만 6년의 세월 동안 성당의 정면 제단화 〈최후의 심판〉에 매달린다.

15세기 거장들이 그린
시스티나 성당의 측면벽화

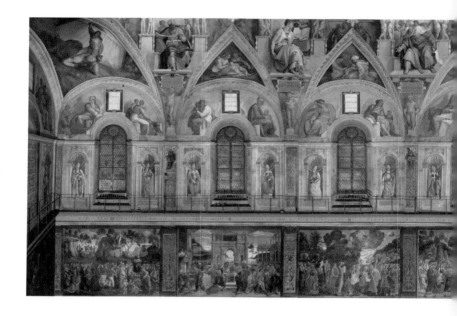

성당 내부의 벽은 15세기 피렌체를 주름잡던 초기 르네상스 회화 거장들의 작품
으로 장식되어 있다. 벽면 상단은 원을 반으로 자른 모양의 루네트부터 시작된다.
이 루네트는 미켈란젤로가 예수의 조상으로 채워 넣었다. 그 아래 창문 양쪽에 있
는 역대 교황의 모습은 각각 하단 벽면 그림을 맡은 미술가들이 그렸다.

　예수의 일생을 담은 북측 벽은 제단부터 페루지노의 〈예수 세례〉, 보티첼리의
〈유혹을 받으시는 예수〉, 기를란다요의 〈사도들을 부르심〉, 로셀리의 〈산상수훈〉,
그리고 다시 페루지노의 〈베드로에게 열쇠를 건네시는 예수〉, 로셀리의 〈최후의
만찬〉으로 이어진다. 모세의 일생이 담긴 남측 벽은 입구 쪽부터 보는 것이 연대
기적 순서에 맞다. 우선 페루지노의 〈모세의 여행〉으로 시작된 이야기는 보티첼리

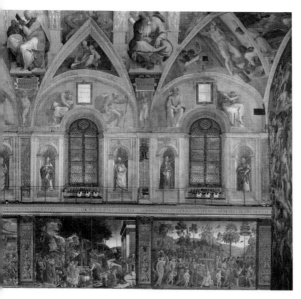

시스티나 성당의 측면 벽화

의 〈모세의 일화들〉, 단토니오의 〈홍해를 건넘〉, 로셀리의 〈법의 궤율을 건네다〉, 보티첼리의 〈코라와 다탄과 아비람을 벌함〉, 그리고 루카 시뇨렐리의 〈모세의 죽음〉으로 이어진다.

이 그림들 아래는 커튼으로 마감되어 있다. 시스티나 성당 내부에서 사진 촬영은 물론 네 벽에 가까이 다가가거나 손을 대는 것도 금물이지만, 커튼의 질감을 확인하기 위해 손을 뻗는 무모한 시도는 하지 않는 것이 좋다. 커튼이 실제 천으로 만든 것이 아니라 지독한 눈속임 기법인 트롱프뢰유trompe l'oeil로 그려진 '그림'이니 말이다.

페루지노
예수 세례

페루지노
모세의 여행

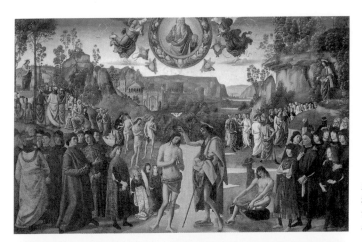

프레스코
335×540cm
1482년경
시스티나 성당 북측 벽

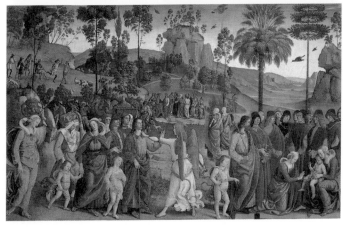

프레스코
350×572cm
1482년경
시스티나 성당 남측 벽

북측 벽의 첫째 그림인 〈예수 세례〉는 페루지노가 자신의 제자 핀투리키오와 협력하여 완성한 그림이다. 세례를 받는 예수를 중심으로 X자 구도로 그린 이 그림은 좌우로 정확한 대칭을 이루고 있어서 르네상스 회화가 추구하는 조화와 균형미가 돋보인다. 오른쪽에는 예수가 설교를 하는 장면이, 왼쪽에는 세례 요한의 설교 장면이 대칭을 이루는 가운데, 천사들이 가득한 하늘에 떠 있는 원형 안에는 하나님의 모습이 보인다.

페루지노는 맞은편 남측 벽에 첫 그림으로 〈모세의 여행〉을 그려 넣어 구약과 신약에서 벌어진 일이 서로 쌍을 이루도록 했다. '모세의 할례'라는 유대의 율법과 '예수의 세례'라는 신약의 사건은 둘 다 '영적으로 재탄생되는 삶'을 은유한다. 모세는 무리를 이끌고 이집트를 빠져나와 미디안 땅으로 가던 중 천사의 뜻에 따라 둘째 아들에게 할례를 한다. 이 그림에는 모세가 세 번 등장한다. 우선 정중앙 돌무더기 아래 노란색 옷과 짙은 올리브색 겉옷을 걸친 모세가 장인과 이별하는 모습이 보인다. 중앙 하단에는 천사가 역시 같은 옷을 입고 지팡이를 든 모세를 막아서며 둘째 아들 엘리에제르의 할례를 명하고 있다. 이윽고 하단 오른쪽에 세 번째로 모세가 등장한다. 모세는 지팡이를 어깨에 걸친 채 아내인 십보라가 아들에게 할례를 행하는 모습을 내려다보고 있다.

페루지노
베드로에게 열쇠를 건네시는 예수

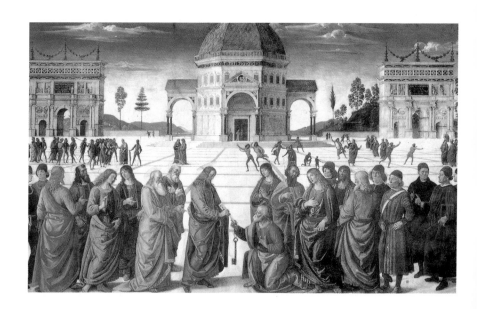

프레스코
335×550cm
1481~1482년
시스티나 성당 북측 벽

〈베드로에게 열쇠를 건네시는 예수〉는 북측 벽 다섯 번째 그림이다. 베드로는 무릎을 꿇고 예수로부터 열쇠를 받고 있다. 그는 식스토 4세와 율리오 2세를 배출한 로베레 가문의 상징 색인 푸른색과 황금색의 옷을 두르고 있다. 예수 뒤로 다섯 번째, 푸른 겉옷을 입은 남자와 마주한 자는 유다로 추정된다. 그는 예수를 은전 몇 푼에 팔아넘긴 배신자로, 돈주머니에 손을 넣은 사악한 남자로 표현됐다. 한편 그림 오른쪽 무리 중 붉은색 옷을 입고 등을 돌린 남자의 바로 곁에 선 검은 베레모의 곱슬머리 남자는 페루지노 자신의 모습으로 알려져 있다.

르네상스 양식의 성전을 중심으로 양쪽에는 로마의 콘스탄티누스 개선문 모양의 건축물이 엄격하게 대칭을 이루고 있다. 건물 앞에 작게 그려진 무리도 예수의 일생과 관련된다. 화면 왼쪽에는 성전에 들어오기 위해서 예수 일행에게 세금을 내라는 억지를 묵묵히 따르는 '성전세를 내심'(《마태오 복음서》 17장 24~27절)이, 오른쪽에는 "진리가 너희를 자유롭게 하리라"(《요한 복음서》 8장 32절)라고 말하는 예수에게 유대인들이 돌팔매질을 하는 장면(《요한 복음서》 8장 59절)이 그려져 있다. 라파엘로는 페루지노가 그린 이 그림을 참고로 하여 〈성모의 결혼식〉[19]을 그렸다. 등장인물만 다를 뿐 그림의 전체적인 구도와 형식은 놀라울 정도로 흡사하다.

산드로 보티첼리
코라와 다탄과 아비람을 벌함

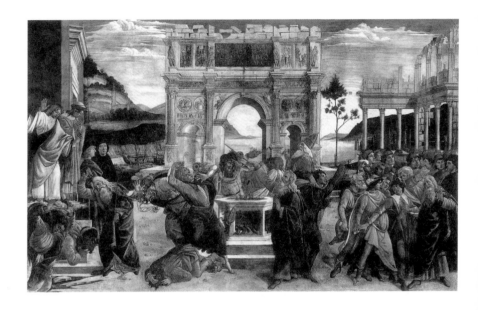

프레스코
335×550cm
1481~1482년
시스티나 성당 남측 벽

이 그림은 남측 다섯 번째 벽에 위치하는데, 이스라엘의 지도자인 모세와 아론 형제를 향한 사촌들, 즉 코라, 다탄, 아비람의 반역을 주제로 한《민수기》의 이야기(16장 1~35절)를 담고 있다. 산드로 보티첼리 Sandro Botticelli, 1445~1510는 하나의 화면에 세 가지 일화를 그려 넣었다.

개선문을 중심으로 한 전경에는 향을 피우는 육각형 제단이 놓여 있다. 제단 오른쪽에 푸른 옷을 입고 흰 수염을 기른 아론이 교황의 삼중관을 쓴 채 서 있다. 그 앞으로 흰 수염을 기른 모세가 노란색 옷에 짙은 올리브색 겉옷을 걸친 채 지팡이를 휘두르고 있다.

코라는 유대의 지도자 250명과 함께 모세를 몰아내자며 모여들었다. 이들은 젖과 꿀이 흐르는 땅으로 인도한다는 모세의 말이 거짓이라고 주장한다. 그들은 "당신들은 분에 넘치는 일을 하고 있소. 온 회중 각자가 다 거룩하고, 그들 가운데 주께서 계시는데, 어찌하여 당신들은 주의 회중 위에 군림하려 하오"(《민수기》 16장 3절)라고, 즉 "당신들이 뭔데 지도자라는 거요"라고 따지는 중일 것이다. 이에 모세는 한 가지 제안을 하는데, 향로를 피웠을 때 하나님이 답하는 자가 이스라엘의 지도자라는 것이다. 과연 아론의 향로가 공중에 떠 권위를 드러내는 동안 반역자들의 향로는 마음대로 춤을 춘다. 진노한 하나님이 이들을 제 몸도 못 가누게 만든 듯 자빠지고 휘청거리느라 정신이 없다. 화면 왼쪽에는 모세가 하나님의 힘으로 이들을 벌하는 장면이 등장한다. 그가 손을 번쩍 쳐들자 땅이 갈라지고 그 안으로 반역자들의 몸이 빨려 들어간다.

그림 정중앙의 개선문에는 "주의 부름을 받은 자만이"라는 문구와 함께 '아론'이라는 이름이 쓰여 있다. 이는 하나님의 선택을 받은 자만이 교권의 정통성을 확보한다는 뜻으로, 교황에 대한 절대복종이 당연하다는 교황청의 입장을 반영한다.

산드로 보티첼리
유혹을 받으시는 예수

산드로 보티첼리
모세의 일화들

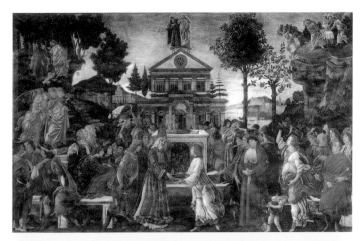

프레스코
345×555cm
1481~1482년
시스티나 성당 북측 벽

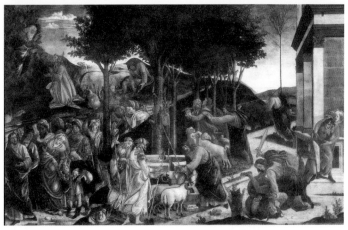

프레스코
348.5×558cm
1481~1482년
시스티나 성당 남측 벽

〈유혹을 받으시는 예수〉는 예수가 받은 세 가지 유혹을 담고 있다. 그림 왼쪽 윗부분에는 노인으로 변장한 악마가 예수에게 "하느님의 아들이라면 이 돌더러 빵이 되라고 해보라"《마태오 복음서》4장 3절)라고 말하고 있다. 화면 정중앙의 건물 꼭대기에서는 악마가 예수에게 "네가 하나님의 아들이거든, 여기에서 뛰어내려 보아라"《마태오 복음서》4장 6절)라고 부추기는 중이다. 그림 오른쪽에는 자신을 따르면 세상의 모든 부를 주겠노라 약속하는 악마를 예수가 밀어내는 장면이 있다. 예수 뒤로 세 명의 천사가 성찬식을 준비하고 있는데, 하단 중앙에서 젊은 이의 제물을 받는 대제사장과 연결된다.

보티첼리가 남측 벽에 그려놓은 〈모세의 일화들〉은 오른쪽에서 왼쪽으로 보는 것이 좋다. 화면 오른쪽은 노란색 옷에 짙은 올리브색 겉옷을 걸친 모세가 이집트인을 칼로 내리치는 장면이다. 모세는 사람을 죽인 죄로 미디안으로 피신한다. 중앙에는 미디안 제사장의 딸들을 괴롭히던 나쁜 목동들을 쫓아낸 뒤 그녀들이 키우던 양에게 손수 물을 먹이는 모세가 보인다. 그러던 어느 날 모세는 불이 붙어도 타지 않는 떨기나무에 다가가다 신의 음성을 듣는다. "너의 선 곳은 거룩한 땅이니, 네 발에서 신을 벗으라"《탈출기》3장 5절) 과연 중앙 상단에 신을 벗는 모세가 보인다. 이 장면은 당시 발굴되어 카피톨리노 궁에 전시된 〈가시 뽑는 소년(스피나리오)〉[20]을 참고한 것으로 추정된다. 이스라엘인을 이집트에서 구출하라는 하나님의 명을 받은 모세는 지팡이를 들고 이스라엘인의 행렬을 주도한다.

〈모세의 일화들〉은 〈유혹을 받으시는 예수〉와 내용상 연관된다. 예수가 지상에서 갖가지 유혹과 사건을 겪고 난 뒤 자신을 희생해 인간을 죄에서 구원했듯이, 모세 또한 이 많은 사건을 이겨낸 뒤 이스라엘 민족을 이집트에서 구해냈다는 것이다.

미켈란젤로의 시스티나 성당 천장화

시스티나 성당

시스티나 성당 천장화는 1508년부터 1512년에 제작되었다. 중간에 율리오 2세가 경비를 제대로 지급하지 않아 14개월 동안 작업이 중단된 것을 감안하면 짧은 작업 기간이 실로 경이로울 정도다. 라파엘로가 수많은 조수를 기용해 협업에 가깝게 일했다면, 미켈란젤로의 조수들은 그야말로 진정한 의미에서 '조수' 역할만 했을 뿐 극히 일부를 제외하고 미켈란젤로 혼자 힘으로 그렸다. 가로 14미터, 세로 41미터의 공간에, 그것도 바닥이나 벽도 아닌 천장에 무려 343명에 달하는 인간 군상과 배경을, 대충이 아니라 '완벽하게' 그려 넣었다는 것은 그야말로 기적이다.

유화가 아니라 프레스코화로 작업한 것도 미켈란젤로의 천재성을 입증한다. 프레스코는 벽면에 회반죽을 바른 뒤 그것이 마르기 전에 안료를 입혀 그림을 그리는 기법으로, 빨리 그려야 하고 수정하려면 그 부분을 죄다 뜯어내야 한다. 게다가 미켈란젤로는 그 이전까지 제대로 된 프레스코화 작업을 해본 적도 없었다.

그는 약 18미터 높이의 비계를 만든 뒤 그 위에서 작업했다. 좁은 공간에서 고개를 뒤로 젖히고 그리느라 나중에는 고개를 앞으로 숙일 수도 없을 지경에 이르렀고, 시력 저하에 욕창을 비롯한 온갖 후유증을 다 앓았다고 한다. 물론 이런 이야기는 미켈란젤로가 78세 되던 해에 그의 전기 《미켈란젤로의 생애》(1553)를 발간한 제자이자 작가인 아스카니오 콘디비나 미켈란젤로를 광적으로 숭배하던 바사리가 만들어낸 것일 수도 있겠다. 어쨌든 시스티나 성당 천장화는 체력적으로도 인간 승리임에 틀림없다.

미켈란젤로는 원래 천장과 벽이 연결되는 부분에 12사도의 모습을 담고, 중앙은 적당히 장식을 그려 마감하려고 했다. 하지만 이내 마음을 고쳐먹고 교황에게

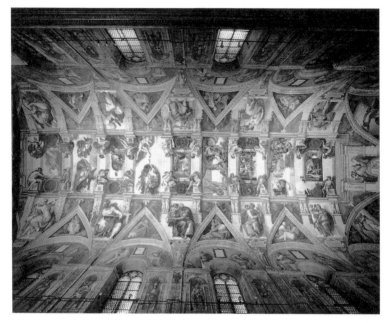

시스티나 성당 천장화

바뀐 구상을 전했다. 율리오 2세는 흔쾌히 이 천재의 변덕을 이해했고, 이번엔 "네 마음대로 하는 주문"을 했노라 공언했다.

9개의 중앙 그림

제단 쪽에서 성당 출입구에 이르는 긴 공간, 천장 중앙에는 9개의 창세기 장면이 그려져 있다. 이들을 중심으로 제단 쪽에는 〈요나〉의, 출입구 쪽에는 〈즈카르야〉의 이야기가 등장한다. 중앙 그림 좌우 바깥으로 각각 5개씩 총 10개로 구성된 그림 은 신화의 무녀와 성서의 예언자를 번갈아가며 담아냈다. 이들 10개의 그림 사이 에 튀어나온 8개의 스펜드럴(뾰족한 삼각 모양)과 그 바깥쪽에 벽이 시작되는 부분 의 16개의 루네트(잘린 원 모양)의 공간에는 예수의 조상이 그려져 있다. 네 귀퉁이 의 펜던티브에는 예언서에 언급된 이스라엘 민족의 구원과 관련한 장면이 담겨 있 는데, 이 펜던티브와 스펜드럴 위에는 청동 조각 같은 누드상이 좌우 대칭으로 그 려져 있다.

미켈란젤로는 중앙을 9면으로 나눠 그 안에 《창세기》의 장면을 그려 넣었다. 그 중 제단 벽에서 첫째, 셋째, 다섯째, 아홉째에 해당하는 그림은 액자틀을 넣어서 그렸고, 그 모퉁이에 이뉴디라고 하는 총 20명의 누드상과 10개의 청동 메달리온 을 넣어 장식했다. 메달리온은 방패 모양으로 건축에서 원형 모양의 양각 조각을 뜻한다. 이들 이뉴디가 들고 있는 참나무 이파리나 도토리 장식은 식스토 4세와 율리오 2세를 배출한 로베레 가문(131쪽)을 상징한다. 둘째, 넷째, 여섯째, 여덟째 에 해당하는 그림은 액자가 없다.

미켈란젤로는 출입문 쪽부터 작업을 시작했다. 따라서 《창세기》의 연대로 보면

시스티나 성당 천장화 배치도

뒷부분에 해당하는 여덟 번째 그림부터 그린 셈이다. 첫 작업은 〈대홍수〉였다. 이어 〈노아의 제사〉와 〈만취한 노아〉, 그리고 〈아담과 이브의 유혹과 추방〉, 〈이브의 창조〉를 완성한 뒤 한참 동안 제작을 중단한 그는 1511년에 한 차례 작업 상황을 공개한 뒤 〈아담의 창조〉부터 작업을 재개했다. 미켈란젤로는 중앙 부분을 그리면서부터 바닥에서 세부적인 그림까지 자세하게 볼 수 없는 점을 감안해 인물의 크기를 확대했고, 상대적으로 등장인물의 수도 줄여나간 것으로 보인다. 이어 1512년 그는 〈땅과 물을 가르심〉, 〈식물의 창조, 해와 달의 창조〉, 〈빛과 어둠을 가르심〉까지 차례로 완성했다. 스스로 조각가임을 주장했던 그는 처음엔 실력 있는 베테랑 화가도 덤비기 힘든 프레스코화 작업이 부담스러웠겠지만, 날이 갈수록 작업 속도는 빨라졌고 질적인 면에서도 흠잡을 바 없는 완벽을 보여주었다.

미켈란젤로

미켈란젤로는 일찍 어머니를 여의고 유모의 보살핌을 받으며 성장했다. 그는 유모의 남편이 석공이었기 때문에 어린 시절부터 작업장을 드나들며 돌이 형상으로 바뀌는 과정을 즐겨 보곤 했다. 가난한 마을의 행정관이었던 그의 아버지는 아들이 학업에 열중해 집안을 일으킬 고급 관리가 되길 원했다. 하지만 바람과 달리 아들이 미술에 눈을 뜨자 크게 분노했다. 그는 후원자의 비위나 맞추며 살아갈, 기껏해야 손재주 좋은 장인으로 살아가길 원하는 아들에게 매질까지 해가며 막았지만 역부족이었다. 아버지는 결국 아들의 손을 잡고 피렌체에서 가장 잘나가는 화가이자 금세공업자였던 기를란다요의 공방으로 찾아갔다. 그때까지만 해도 그는 아들이 후원자와 맞짱 뜰 정도로 위대한 미술가가 되리라고는 상상도 하지 못했을 것이다. 게다가 자신과 나머지 두 아들이 벌여놓은 이런저런 사고를 미켈란젤로가 피땀 흘려 번 돈으로 열심히 막아주리라는 것도.

위대한 천재 미술가들의 '전설 따라 삼천리'는 늘 거기서 거기, '어린 시절부터 출중한'이라는 수식어는 미켈란젤로에게도 예외가 아니었다. 열세 살 무렵부터 공방에서 그림을 배운 그는 금세 스승도 질투할 만큼 실력이 일취월장했고, "거기서 나는 아무것도 배운 게 없다"라는 결론을 내려 1년 만에 공방을 떠난다.

그는 메디치 가문이 산마르코 성당 정원에 세운 조각학교에 입학했고, 그곳에서 로렌초 메디치의 적극적인 후원을 받으며 조각에 전념했다. 당시 피렌체뿐 아니라 각 도시와 교황청의 지도자들은 고대 그리스와 로마의 문화를 전범으로 삼는 고전주의에 크게 경도되어 있었고, 앞다투어 고전 조각이나 유물, 문헌을 수집하고 있었다. 미켈란젤로는 자연스럽게 메디치 가문이 모아놓은 고전 조각의 아름다움에 크게 고무되었다. 그는 볼로냐, 시에나 등에서도 활동했지만 주 무대는 단연

미켈란젤로, 〈다윗 상〉
대리석, 높이 409cm, 1501~1504년, 피렌체 아카데미 미술관, 피렌체

코 피렌체와 로마였다. 스물다섯 남짓한 나이에 로마에서 〈피에타〉를 완성하며 세간의 환호성을 자아낸 그는, 피렌체로 돌아와 40년 동안 방치되었던 대리석으로 4미터 높이의 〈다윗 상〉을 만들어 다시 한번 주목을 받았다. 그는 피렌체의 또 다른 천재 레오나르도 다빈치와 나란히 시의회 벽면을 장식할 벽화 제작을 의뢰받았다. 벽화가 완성되었다면 오늘날 피렌체를 찾는 방문객은 정말 폭발적이었을 것이다. 그러나 두 사람 모두 후원자들에게 불려다니느라 작품을 끝내지 못했다.

미켈란젤로가 시의회 벽면에 〈카시나 전투〉의 밑그림을 완성하던 해, 교황 율리오 2세는 그를 불러 자신이 죽어 묻힐 공간, 즉 영묘 장식을 주문했다. 조각가로서 자부심에 불타던 그는 의욕적으로 제작에 착수했다. 1505년 4월, 서른 살의 미켈란젤로는 카라라에 여덟 달 동안 머물면서 대리석을 캐 로마로 돌아왔다. 그는 40여 점 이상의 조각과 청동 부조로 영묘를 꾸밀 계획이었으나, 교황은 제때 제작비를 지불하지 않았다. 미켈란젤로가 평생을 못마땅하게 생각했던 브라만테와 함께 성 베드로 성당 재건축에만 열을 올릴 뿐이었다.

미켈란젤로는 교황이 영묘 조각에서 관심이 멀어진 건 브라만테가 꼬드겼기 때문이라고 생각했다. 교황의 변심에 대한 불만과 더불어 브라만테 일당이 자신을 해칠지도 모른다는 강박관념에 사로잡힌 그는 로마를 떠나버린다. 하지만 교황은 그를 내버려두지 않았다. 율리오 2세는 미켈란젤로가 훗날 표현했듯이 '목에 줄이 감긴 채 용서를 빌 것을 강요'하면서 그를 다시 불러들였다. 오죽하면 당시 피렌체의 지도자 피에르 소데리니Pier Soderini, 1451~1522에게 그를 돌려보내지 않으면 피렌체를 침공하겠다는 엄포까지 할 정도였다.

결국 미켈란젤로는 볼로냐를 방문 중인 율리오 2세를 찾아가 고개를 조아려야

미켈란젤로의 원작을 아리스토틸레 상갈로가 모사, 〈카시나 전투〉 중앙 부분
패널에 유채, 77×130cm, 1505년, 호크햄홀, 노포크

했고, 그곳에서 교황의 동상을 제작했다. 안타깝게도 이 동상은 훗날 볼로냐를 침공한 프랑스의 루이 12세가 대포알을 만들기 위해 파괴해버렸다. 이후 교황은 미켈란젤로를 로마로 불러 시스티나 성당 천장화 작업을 명했다. 평소 조각가로 불리길 원했던 미켈란젤로는 다빈치를 의식해 "회화가 조각보다 고귀하다고 쓴 사람이 다른 사물도 그 정도 수준에서 이해한다면, 그는 우리 집 하녀만도 못하다"라고 말할 정도였다. 그는 한사코 천장화 작업을 맡지 않으려 했다. 심지어 라파엘로에게 이 일을 맡기는 게 어떻겠냐고 슬쩍 발을 뺐지만 교황은 끄떡도 하지 않았다.

미켈란젤로는 교황의 고집스러운 주문이 자신을 시기한 브라만테 때문이라고 생각했다. 대형 프레스코화 제작에 경험이 적은 자신으로 하여금 기어이 맡게 해서 실패를 유도한다고 생각한 것이다. 역설적으로 미켈란젤로는 브라만테를 향한 분노에 붓을 들었다. 그는 이를 갈며 누구도 감히 예상할 수 없는 작품으로 브라만테를 비롯한 라이벌의 콧대를 꺾어놓겠노라 결심했다. 시스티나 성당 천장화는 한꺼번에 너무 많은 천재가 태어난 르네상스 시대 미술가들의 경쟁심이 완성한 셈이다.

천장화를 완성한 후 피렌체로 돌아온 미켈란젤로는 이런저런 대작을 작업하던 중 다시 로마로 불려가 시스티나 성당 제단 정면에 누구도 뛰어넘을 수 없는 또 하나의 역작 〈최후의 심판〉을 완성한다. 그로부터 약 23년 동안 그는 성 베드로 성당 재건축에 동원되어 돔 설계를 완성했고, 파르네제 가문의 저택과 파울리나 예배당, 캄피돌리오 광장으로 이어진 계단 설계까지, 건축가로서도 대단한 기량을 과시했다. 피렌체의 드로잉아카데미 원장까지 맡았던 그는 1564년 89세의 나이로 로마의 저택에서 〈론다니니 피에타〉를 미완으로 남긴 채 생을 마감했다.

미켈란젤로, 〈론다니니 피에타〉
대리석, 높이 195cm, 1552~1564년, 스포르체스코 성, 밀라노

미켈란젤로

빛과 어둠을 가르심

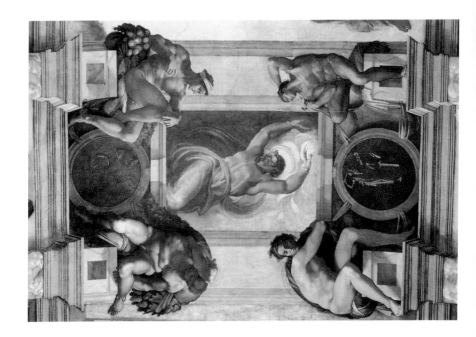

프레스코
180×260cm
1511년
시스티나 성당 천장

미켈란젤로
식물의 창조, 해와 달의 창조

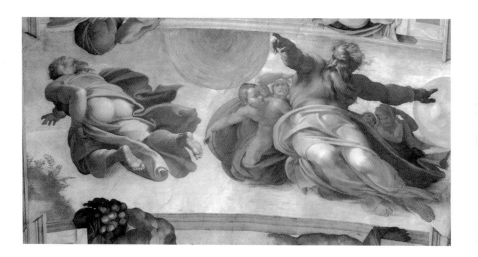

프레스코
280×570cm
1511년
시스티나 성당 천장

미켈란젤로
땅과 물을 가르심

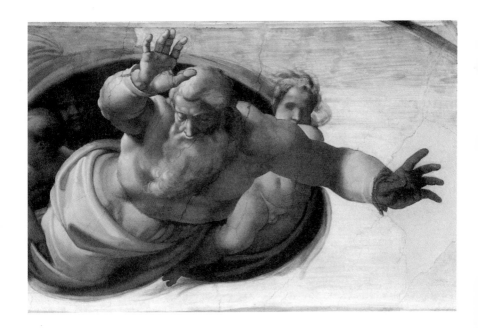

프레스코
155×270cm
1511년
시스티나 성당 천장

〈빛과 어둠을 가르심〉은 중앙 그림 중 미켈란젤로가 가장 늦게 그린 것이지만, 창세기 연대순으로 보았을 때 가장 먼저 일어난 사건을 다룬다. 미켈란젤로는 등장인물을 하나님 하나로 국한하고, 밝은색과 어두운색의 대비만으로 배경을 단순화해 극적인 효과를 높였다. 빛과 어둠을 가르고 있는 하나님의 모습에는 상하 혹은 좌우로 비스듬하게 바라본 대상을 현실감 있게 그리는 '단축법'이 잘 구사되어 있어 머리 위 높은 하늘에서 일어나는 일을 실제로 체험하는 것처럼 느끼게 한다.

두 번째 이야기 〈식물의 창조, 해와 달의 창조〉에서 왼쪽에 등을 돌린 채 식물을 만드는 하나님의 뒷모습 역시 단축법으로 구사되어 발바닥부터 머리와 오른손까지 깊숙한 공간감이 느껴진다. 살짝 불경스럽지만 엉덩이가 무척이나 아름답다는 생각이 든다. 화면 오른쪽에 하나님이 또 한 번 등장한다. 그는 자신의 오른손으로 중앙의 황금빛 해를, 왼손으로 은빛 달을 만들고 있다. 종교화에서 오른쪽은 성스러운 구역을 의미한다. 하나님을 호위하는 네 명의 천사는 사계절 혹은 흙, 불, 물, 공기와 관련한 4원소를 떠올리게 한다. 손가락으로 식물을 가리키고 있는 화면 정중앙의 천사는 흙과 봄, 한 팔로 해를 가리고 있는 천사는 불과 여름, 그리고 달 아래 희미하게 그려진 천사는 공기와 가을, 옷으로 땀을 닦아내는 천사는 물과 겨울을 의미한다고 본다.

다음 그림은 하나님이 땅과 물을 가르는 장면을 담고 있는 〈땅과 물을 가르심〉이다. 그림 속 하나님의 왼손은 천장에 금이 가면서 완전히 파괴되어 후대의 복원 화가가 다시 그려 넣은 것으로 전해진다.

미켈란젤로

아담의 창조

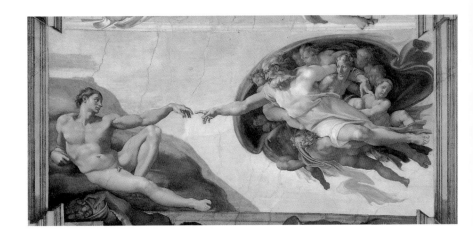

프레스코
280×570cm
1510년
시스티나 성당 천장

〈아담의 창조〉에는 그리스 조각상처럼 단단한 몸의 아담이 하나님과 서로 손끝을 마주하며 교감하는 장면이 그려져 있다. 닿을락 말락한 손가락 사이로 진심을 전하는 이 장면은 스필버그의 영화 〈E. T.〉가 연상된다. 스필버그가 미켈란젤로를 참고했다면 미켈란젤로는 피렌체에서 본 로렌초 기베르티^{Lorenzo Ghiberti, 1378~1455}가 산조반니 세례당 청동문에 부조한 작품 〈아담과 이브를 만드심〉[21] 속 아담의 자세를 빌려왔다.

오른쪽의 하나님은 위풍당당 그 자체지만 왼쪽의 아담은 어쩐지 피곤한 기색이 역력하다. 이는 하나님이 주신 '생기' 즉 '생명의 숨결'이 완전히 전해지기 직전인 탓으로 보인다. 조물주인 하나님은 붉은 장막 같은 곳 안에서 천사들의 호위를 받고 있다. 학자들은 이 붉은 장막이 인간의 뇌 모양과 흡사하다는 점을 지적하며 하나님이 인간에게 준 가장 큰 선물이 바로 '이성'임을 강조했다고 본다.

날개 없는 천사 12명이 예수의 12사도를 의미한다고 보는 이들도 있지만, 하나님 왼팔 바로 아래 천사가 여자로 보인다는 점에서 다른 해석도 나왔다. 즉 그녀를 이브로 해석하기도 하고, 원죄 없는 성모 마리아로도 본다. 후자의 경우 여인의 다리를 붙들고 있는 아기 천사는 예수로 읽을 수 있다. 아기의 자세는 아담과 흡사하다. 이 그림은 '아담으로 인해 지은 죄는 결국 예수로 인해 씻겼고, 이브로 인해 지은 죄는 성모 마리아의 도움으로 사해짐'을 의미한다고 볼 수 있다.

한편 아담의 왼손은 하나님으로부터 생기를 전해 받는 드라마틱한 모습으로 수많은 사람의 경탄을 자아냈고, 지금까지도 미켈란젤로를 대표하는 트레이드마크로 사용되고 있다. 정작 그의 왼쪽 손가락은 미켈란젤로가 사망한 지 1년이 지나 천장 균열로 금이 간 것을 후대 화가가 새로 그려 넣은 것이다.

미켈란젤로
이브의 창조

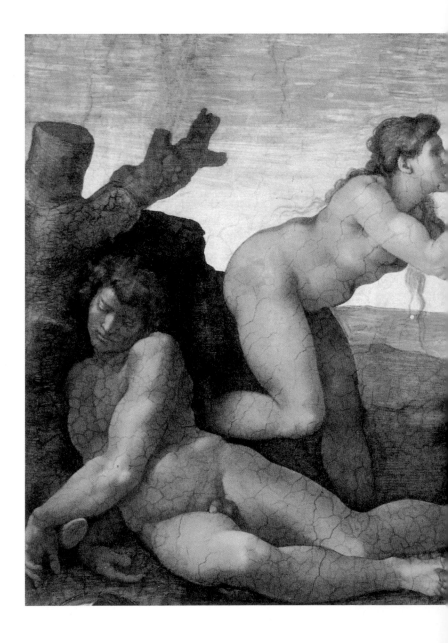

프레스코

170×260cm

1509～1510년

시스티나 성당 천장

미켈란젤로
아담과 이브의 유혹과 추방

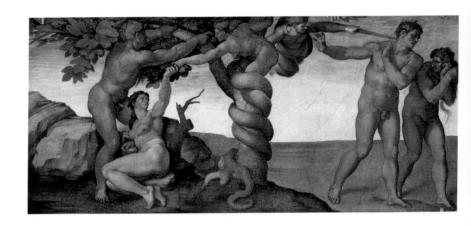

프레스코
280×570cm
1509~1510년
시스티나 성당 천장

하나님은 아담에 이어 이브를 창조한다. 〈이브의 창조〉에서 뼈를 하나 내준 뒤 지쳐 잠든 아담은 몸을 나무 기둥에 기대고 누워 있다. 아담의 갈비뼈에서 막 빠져나온 이브는 하나님을 향해 몸을 기울이고 있는데, 화면 왼쪽에 그려진 나무 둥치를 닮았다. 이브는 앞으로 예수를 낳을 성모 마리아와 한 쌍으로 이해되곤 했다. 회색빛 외투를 입은 근엄한 표정의 하나님에게 무엇인가를 열정적으로 갈구하는 듯한 이브에게서 죄에 빠진 인간의 용서를 구하는 성모가 떠오른다.

〈빛과 어둠을 가르심〉부터 〈이브의 창조〉까지는 하나님이 전격적으로 등장한다. 과거 성당은 제단 가까이 교황과 성직자, 즉 사제의 자리와 일반 신도의 자리를 장막 등으로 구분했다. 하나님의 모습이 담긴 이 다섯 장면은 사제의 공간에서만 볼 수 있었고, 〈이브의 창조〉 바로 아래 내려진 장막에는 성모 마리아가 승천하는 그림이 그려져 있었다.

〈아담과 이브의 유혹과 추방〉은 타락과 추방을 담고 있다. 왼쪽에는 선악과와 뱀 그리고 유혹을 못 이긴 아담과 이브가 등장한다. 놀랍게도 뱀의 몸통은 여성의 몸으로 연결되어 있다. 많은 화가가 원죄의 장면에 등장하는 뱀을 여성과 동일시했다. 미켈란젤로는 아담 역시 선악과를 따기 위해 적극적으로 동참하는 모습으로 그려 아담의 책임도 살짝 집어넣고 있다.

그림 오른쪽은 낙원에서 추방당하는 아담과 이브의 모습이다. 매정한 천사는 칼끝으로 이들을 내치고 있는데, 그의 몸은 뱀 여성의 몸과 정확하게 대칭을 이룬다. 붉은 옷의 천사, 칼, 인물들이 괴로워하며 화면 오른쪽을 향해 사라지는 구성은, 마사치오가 피렌체의 브란카치 예배당에 그려놓은 〈에덴동산에서 추방되는 아담과 이브〉[22]를 면밀히 관찰하고 스케치한 끝에 나온 것이다. 같은 곳에 있는 마솔리노 다 파니칼레의 〈아담과 이브의 유혹〉[23]에서도 뱀은 여성의 얼굴을 하고 있다.

미켈란젤로
노아의 제사

프레스코
170×260cm
1509년
시스티나 성당 천장

미켈란젤로
대홍수

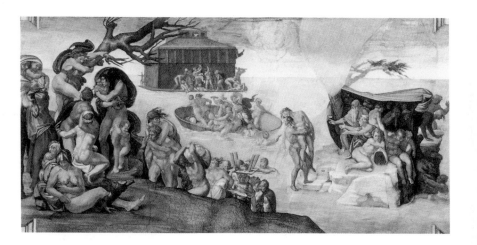

프레스코
280×570cm
1508~1509년
시스티나 성당 천장

미켈란젤로
만취한 노아

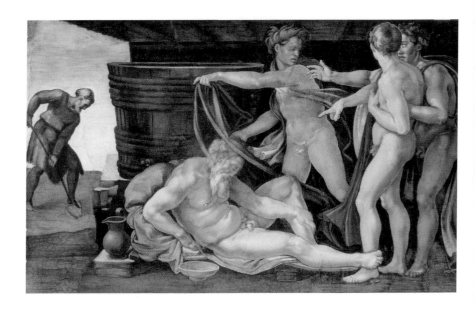

프레스코
170×260cm
1509년
시스티나 성당 천장

노아의 이야기에 해당하는 세 그림 중 〈노아의 제사〉와 〈대홍수〉는 성서에 기록된 순서를 벗어나 있다. 노아는 홍수가 끝난 뒤 하나님에게 감사 기도를 드렸는데, 천장화는 제사 장면부터 시작하고 있기 때문이다. 따라서 바사리나 미켈란젤로의 전기를 쓴 콘디비는 이 장면이 카인과 아벨의 제사라고 주장했다. 그러나 배경의 방주 등을 들어 노아의 이야기로 보는 것이 일반적이다. 〈노아의 제사〉에서 정중앙의 노아는 손가락으로 하늘을 가리키고 있다. 화면 아래 세 아들은 각자 숫양을 잡거나 화덕에 불을 붙이고 죽은 숫양의 내장을 꺼내는 등 자기 몫을 해내고 있다.

〈대홍수〉에는 창세기 장면 중 가장 많은 군상이 등장한다. 왼쪽에는 홍수를 피해 높은 지대로 올라오는 인간들이, 후경에는 노아가 지은 방주가, 오른쪽에는 비를 피하기 위해 쳐놓은 천막이 보인다. 중앙에 죽은 아들을 힘껏 들어 올리는 노인의 모습은 비극 그 자체다. 방주 앞쪽의 배는 뒤집히기 직전인데 죽을힘을 다해 배에 오르는 남자는 미켈란젤로가 1492년에 완성한 〈켄타우로스의 전투〉[24]에 나오는 병사와 자세가 흡사하다. 방주까지 도달한 사람들도 살기 위해 서로를 밀어낸다.

〈만취한 노아〉는 두 장면으로 이뤄져 있다. 왼쪽에는 노아가 포도나무를 심고 있는데, 중앙의 큰 통은 이 포도로 만든 술로 채워졌을 것이다. 그 아래 있는 노아는 술에 완전히 취했다. 그의 모습은 미켈란젤로가 피렌체에서 감탄을 금치 못했던 기베르티의 산조반니 세례당 청동문 중 〈노아와 홍수〉[25]를 참고한 것으로 보인다. 성서에 의하면 노아가 포도주를 마시고 만취하자 아들 중 함은 취한 아버지를 비웃었지만 셈과 야벳은 얼른 벗은 몸을 가려주었다고 한다. 포도주는 예수의 피를, 놀림받는 노아는 훗날 병사들에게 조롱받는 예수를 상기시킨다.

미켈란젤로
다윗과 골리앗

미켈란젤로
유디트와 홀로페르네스

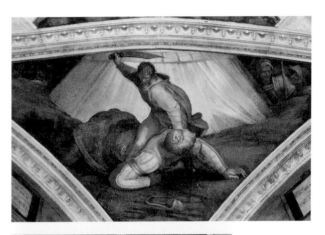

프레스코
570×970cm
1509년
시스티나 성당 펜던티브

프레스코
570×970cm
1509년
시스티나 성당 펜던티브

천장의 네 모서리, 펜던티브라고 불리는 삼각형 모양의 공간에는 구약성서 《예언서》에 나오는 이스라엘 민족의 구원과 관련된 그림이 그려져 있다. 미켈란젤로는 성당 입구 쪽에 〈다윗과 골리앗〉, 〈유디트와 홀로페르네스〉를, 제단 쪽에 〈하만의 처벌〉과 〈구리뱀〉을 배치했다.

　　〈다윗과 골리앗〉에서 다윗은 미켈란젤로 자신이 피렌체에서 완성한, 행동 개시 직전의 심사숙고형 영웅(161쪽)과 달리 적을 죽이고 나라를 살리겠다는 의지와 행위가 절정에 이른 인물이다. 미켈란젤로는 이를 돌팔매질이 아니라 칼로 목을 베는 장면으로 묘사하고 있다. 다윗의 건장한 다리에 눌린 골리앗은 안간힘을 다해 일어서려고 하지만 역부족이다. 다윗은 골리앗의 머리칼을 낚아채듯 붙들고 있다. 배경에는 이스라엘 군과 천막이 보인다.

　　〈유디트와 홀로페르네스〉는 이스라엘의 젊은 과부가 적의 진영으로 직접 찾아가 적장과 술을 마시며 유혹한 뒤, 하녀와 함께 그의 목을 쳐서 조국을 구해낸 이야기(76쪽)를 담았다. 그림 오른쪽, 두 여인이 들고 가는 홀로페르네스의 목은 연구에 의하면 미켈란젤로 자신의 얼굴을 모델로 했다고 한다. 침대에 누워 있는 홀로페르네스는 마지막 남은 생명의 힘으로 몸부림치고 있다. 그림 오른쪽 구석에는 이 엄청난 사건을 전혀 눈치 채지 못하고 쪽잠에 빠진 병사가 그야말로 '찌그러져' 있다.

　　〈다윗과 골리앗〉과 〈유디트와 홀로페르네스〉는 이처럼 물리적 힘이 아니라 신이 자신을 지켜줄 것이라는 깊은 신앙과 정신의 힘으로 승리한 영웅들의 모습을 담았다.

미켈란젤로
하만의 처벌

미켈란젤로
구리뱀

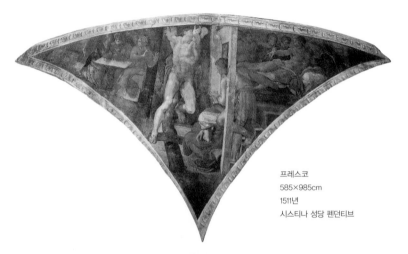

프레스코
585×985cm
1511년
시스티나 성당 펜던티브

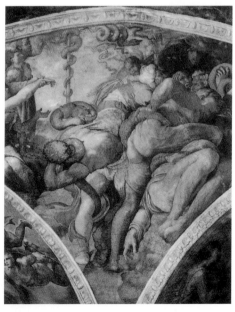

프레스코
585×985cm
1511년
시스티나 성당 펜던티브

제단 쪽 펜던티브에 그려진 두 그림 중 〈하만의 처벌〉은 성경의 《에스테르기》에 등장하는 이야기를 다뤘다. 그림 오른쪽에는 아하스에로스 왕이 편안한 누드 차림으로 누워 연대기 낭독을 듣고 있다. 왕은 유대인 출신의 왕후 에스테르의 삼촌 모르드개의 공적을 치하하라는 명을 하만에게 내린 바 있다. 그러나 하만은 자신에게 불복하는 모르드개를 비롯한 전 유대인을 학살할 계획을 세운 자였다. 그림 왼쪽은 왕후가 하만과 왕을 연회에서 접대하는 장면이다. 이 자리에서 에스테르는 남편에게 하만의 방종함을 고발한다. 그림 중앙은 모르드개를 죽이기 위해 만들어놓은 교수대에서 하만 자신이 처벌당하는 장면을 담고 있다. 하만이 앞뒤로 뻗은 두 팔은 완성도 높은 단축법으로 그려져 있어 깊은 공간감을 연출한다.

〈구리뱀〉은 《민수기》에 나오는 내용으로 이집트를 벗어나 이동하는 중에 이스라엘 민족에게 내린 하나님의 심판 이야기를 담고 있다. 긴 여행에 지친 이스라엘인들의 불평이 하늘을 찌를 듯하자 하나님은 뱀을 풀어 그들을 물어 죽이도록 했다. 모세가 중재에 나서 구리로 뱀을 만든 뒤 기둥에 달아놓았고, 이 뱀을 보면 실제 뱀에 물려도 죽지 않았다 한다. 기둥에 매달린 뱀은 십자가에 매달린 예수를 연상시킨다. 그림 왼쪽 뱀에 물린 팔을 쳐들고 있는 여자는 〈아담과 이브의 유혹과 추방〉(174쪽) 속 유혹을 받는 이브와 자세가 비슷하다. 뱀에 물려 고통스러워하는 군상은 미켈란젤로가 이 작업을 시작하기 전 발굴되어 로마에 입성한 고대 조각상 〈라오콘 상〉(10쪽)에서 참조한 것으로 보인다.

미켈란젤로
예언자 스카르야

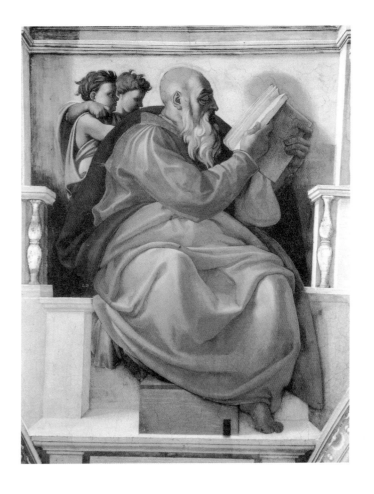

프레스코
360×390cm
1509년
시스티나 성당 천장

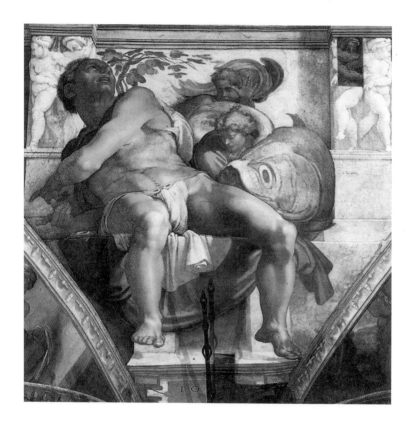

프레스코
400×380cm
1511년
시스티나 성당 천장

미켈란젤로
예언자 예레미야

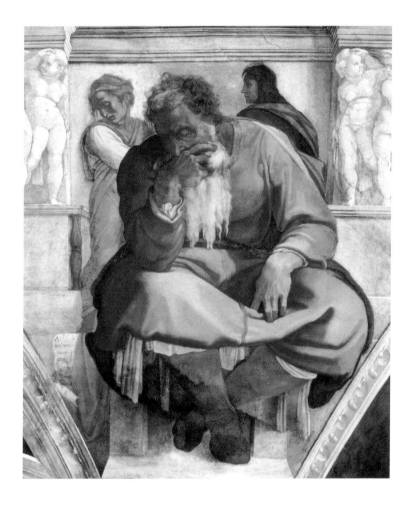

프레스코
390×380cm
1511년
시스티나 성당 천장

출입문 쪽에는 〈예언자 즈카르야〉가 그려져 있다. 이어, 창세기 내용을 담은 중앙 그림 양쪽으로 신화의 무녀들과 성서의 예언자들이 그려져 있다. 미켈란젤로는 이들 7명의 예언자와 5명의 무녀를 전체 그림의 비율상 가장 크게 그려 넣었다. 기독교의 예언자와 신화의 무녀가 함께하는 것은 그리스 신화를 성서와 관련지어 해석하려는 르네상스 인문주의의 시각을 반영한 것이라 할 수 있다.

즈카르야는 《즈카르야서》 9장 9절에서 예수가 나귀를 타고 예루살렘에 '입성'할 것을 예언했음에 착안해 '출입문' 쪽에 그려져 있다. 그는 측면으로 완전히 몸을 돌려 책을 보고 있는데, 천사들 역시 그와 같은 방향으로 고개를 돌리고 있다. 그의 얼굴은 왠지 율리오 2세를 닮았다.

반대편, 제단 쪽에는 요나가 그려져 있다. 요나는 다른 예언자나 무녀와 달리 책이나 두루마리 같은 것을 읽고 있지 않다. 의자에 앉은 자세임에도 움직임이 유난히 활달해 보이는데, 왼쪽 무릎 곁에 큰 물고기가 보인다. 요나는 바다에 던져져 고래에게 잡아먹혔으나 사흘 뒤에 다시 뱉어져 목숨을 구했다. 이는 예수의 죽음과 부활을 상기시킨다.

바사리에 의하면 예레미야는 미켈란젤로가 자신의 모습을 모델로 한 것이라 한다. 과연 예레미야는 다른 예언자와 달리 미켈란젤로가 즐겨 신는 장화 차림이다. 라파엘로가 〈아테네 학당〉에서 그린 미켈란젤로 역시 이 장화를 신고 있는데(120쪽) 그가 취하고 있는 '심사숙고의 자세'도 어딘지 모르게 예레미야를 닮아 있다. 예레미야는 미켈란젤로가 〈아테네 학당〉을 오히려 본떠 온 것으로 보인다. 미켈란젤로는 라파엘로가 자신을 헤라클레이토스로 그린 것에 짜증을 냈지만, 무리와 동떨어진 '사색형'이 싫지만은 않았던 듯 슬쩍 자세와 분위기를 빌려왔다.

미켈란젤로
델포이의 무녀

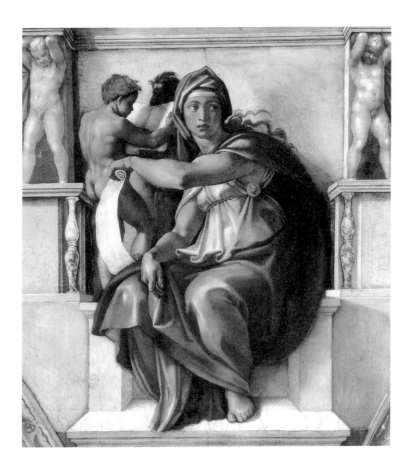

프레스코
350×380cm
1509년
시스티나 성당 천장

미켈란젤로
쿠마이의 무녀

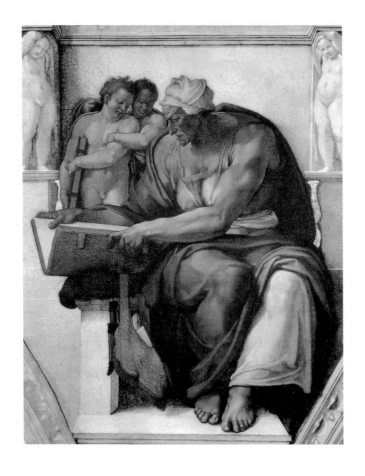

프레스코
375×380cm
1510년
시스티나 성당 천장

미켈란젤로

리비아의 무녀

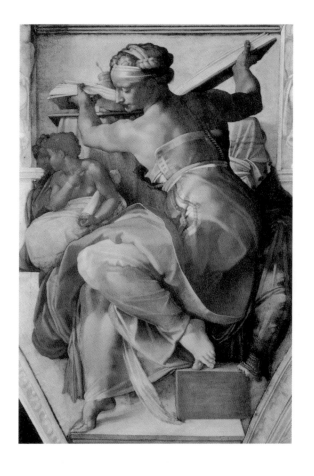

프레스코
395×380cm
1511년
시스티나 성당 천장

살짝 벌어진 입술과 무언가를 골똘히 생각하는 듯한 큰 눈이 매력적인 〈델포이의 무녀〉는 1503년경 피렌체 시절에 완성한 〈피티 톤도의 성모〉[26]와 많이 흡사하다. 그녀는 무녀 중 가장 젊다. 고개는 정면을, 시선은 오른쪽을 향하고 있어 정지된 자세임에도 동적인 느낌이 든다. 미켈란젤로는 무녀나 예언자의 그림 양쪽에 천사를 그려 넣었는데, 이 그림 속 천사들은 지구를 받치는 형벌을 받은 아틀라스를 연상시킨다.

푸블리우스 베르길리우스 Publius Vergilius Maro, BC 70~BC 19가 쓴 전원시에 의하면 쿠마이의 무녀는 "처녀가 임신한 아이가 새로운 황금시대를 연다"는 예언을 한 바 있다. 미켈란젤로는 〈쿠마이의 무녀〉를 육중한 몸의 노파로 그려놓았다. 그녀는 노안까지 왔는지 책에서 눈을 멀찌감치 떼놓고 있다. 몇몇 학자는 멀리서 보면 알아내기 쉽지 않지만 두 천사 중 하나가 주먹을 쥔 상태에서 엄지손가락을 검지와 중지 사이에 끼워 쿠마이 무녀를 향하고 있다고 지적한다. 이는 욕설 행위로, 미켈란젤로는 '새로운 황금시대'를 여는 쿠마이의 무녀를 그려 현실에서 그것을 실현하려는 율리오 2세를 칭송하고는 있지만 보일 듯 말 듯한 손가락 하나로 교황에 대한 자신의 불만을 은근슬쩍 표현한 것으로 보인다.

〈델포이의 무녀〉가 가장 젊고 아름다우며 〈쿠마이의 무녀〉가 가장 우람하다면 〈리비아의 무녀〉는 다섯 무녀 중 가장 관능적이고 다정한 자태를 뽐낸다. 살짝 고개를 숙인 그녀는 두 어깨가 드러난 옷을 입고 있다. 다소 무리다 싶을 정도로 큰 책을 들고 있는 그녀가 균형을 잡기 위해 양발의 발가락에 힘을 잔뜩 주는 모습은 사랑스럽기까지 하다.

미켈란젤로
〈히즈키야, 므나세, 아모스〉

미켈란젤로
〈살몬, 보아즈, 오벳〉

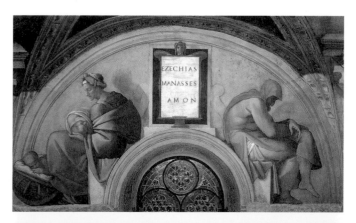

프레스코
215×430cm
1508~1512년
시스티나 성당 루네트

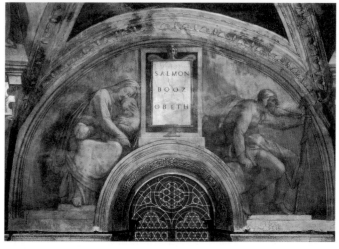

프레스코
215×430cm
1508~1512년
시스티나 성당 루네트

미켈란젤로
〈요시야, 여고냐, 스알디엘〉

미켈란젤로
〈이새, 다윗, 솔로몬〉

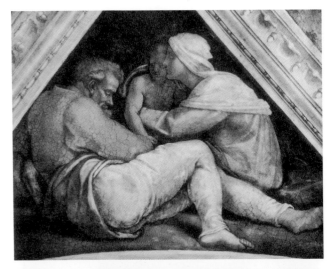

프레스코
245×340cm
1510년
시스티나 성당 스펜드럴

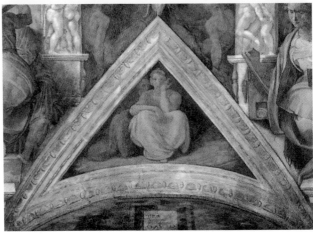

프레스코
240×340cm
1511년
시스티나 성당 스펜드럴

미켈란젤로
〈엘르아살과 마탄〉

미켈란젤로
〈암미나답〉

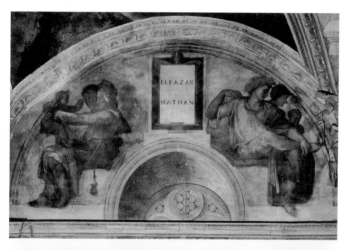

프레스코
215×430cm
1511~1512년
시스티나 성당 루네트

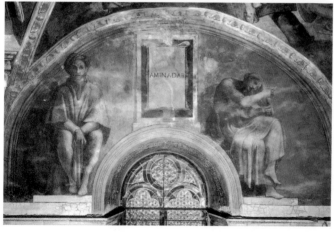

프레스코
215×430cm
1511~1512년
시스티나 성당 루네트

무녀와 예언자 사이의 스펜드럴과 벽이 시작되는 부분에 위치한 루네트에는 성서에 등장하는 예수의 조상이 그려져 있다. 루네트는 특히 정중앙에 명판을 넣어 좌우가 정확하게 대칭을 이루도록 구성했다. 스펜드럴과 루네트에 등장하는 사람들은 명판에 적힌 이름으로 식별할 수 있는데, 제일 앞에 나오는 이름이 스펜드럴의 이름으로 추정된다. 그러나 이름은 한두 개뿐인데 실제 그려진 인물은 더 많아 스펜드럴의 등장인물이 루네트와 전혀 관계가 없다는 견해도 있다.

스펜드럴, 루네트 등 천장화의 삼각형이나 반원형 모양은 모두 미켈란젤로가 그린 그림이다. 스펜드럴 틀에는 도토리와 조개껍데기가 그려져 있다. 도토리는 식스토 4세와 율리오 2세를 배출한 로베레 가문을 상징한다. 조개는 진주 같은 예수를 품은 성모 마리아를 의미한다.

미켈란젤로가 스펜드럴이나 루네트 속에 그린 인물은 우람하고 건장한 영웅상을 제시하고 있지는 않다. 이들은 아이를 돌보거나 머리를 빗거나 잠에 빠지거나 부부싸움이라도 한 듯 토라져 있다. 인물 대부분은 무표정하고 무기력해 보이기까지 하다.

미켈란젤로는 예수의 조상을 그리면서 바로 아래, 선대 거장들이 그린 32명의 교황 입상을 다분히 의식한 것으로 전해진다. 식스토 4세 시절 동원된 거장들은 한결같이 화려한 자태를 뽐내는 교황들을 그려 넣었다. 평소 강렬한 색상을 무분별하게 사용하는 것을 두고 "정신이나 운동을 드러내는 인체보다 초록이나 빨강 등의 요란한 색에만 관심을 쏟는 멍청이 짓"이라고 비난하던 그도 호사스러운 색채의 교황들에 눌려 자신의 그림이 주목받지 못하는 것은 피하고 싶었던 모양이다. 이를 위해 그는 최고급 물감을 찾기 위해 애썼고, "나보다 먼저 이곳에 프레스코를 그린 사람들이 내 작품 앞에 무릎 꿇게 하겠다"는 그의 의도는 결국 실현되었다.

미켈란젤로
〈델포이의 무녀〉 쪽 이뉴디와 청동 메달리온

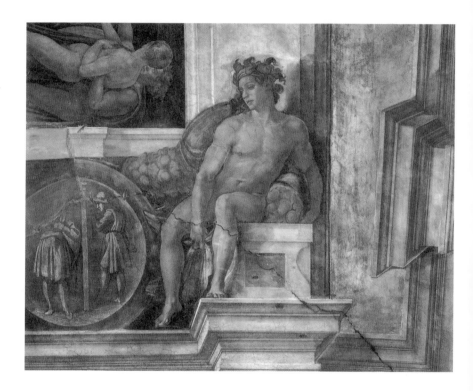

프레스코
부분 그림
1509~1511년
시스티나 성당 천장

미켈란젤로
〈땅과 물을 가르심〉 쪽 이뉴디와 청동 메달리온

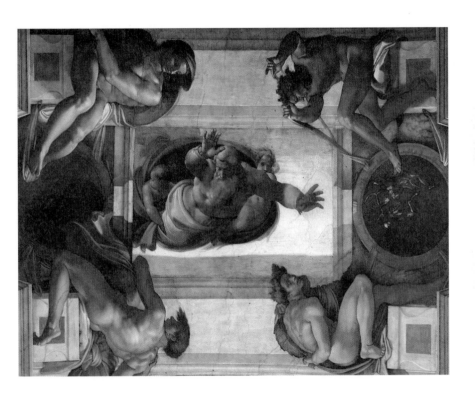

프레스코
부분 그림
1509~1511년
시스티나 성당 천장

미켈란젤로

〈예언자 에제키엘〉과 〈페르시아 무녀〉 사이의 청동 이누디

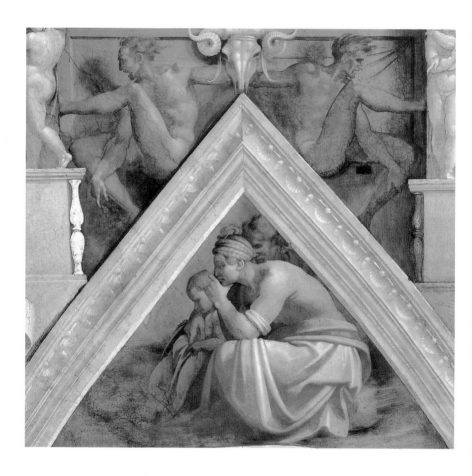

프레스코
부분 그림
1511년
시스티나 성당 스펜드럴

미켈란젤로는 20명의 이뉴디 ^{Ignudi}('벗은' 혹은 '나체'라는 뜻)를 청동 메달과 함께 중앙의 창세기 그림이 만나는 띠 위에 그려 넣었다. 이뉴디들은 참나무 이파리를 들고 있다. 이는 로베레 가문이 '작은 참나무'를 뜻하는 데서 착안된 것이다. 각 쌍의 이뉴디는 미켈란젤로가 피렌체에 살던 시절 자신을 후원한 로렌초 데 메디치의 조각 정원에서 본 고대 조각상을 참고한 것으로 보이는데, 중앙 그림에 등장하는 아담을 여러 가지 자세로 변형한 것으로도 볼 수 있다. 이들 이뉴디의 다양한 자세는 1506년 에스퀼리네 언덕에서 발굴된 〈라오콘 상〉(10쪽)에서 취한 것이라는 연구도 있다.

이뉴디 사이에 그려진 둥근 모양의 청동 메달은 단색조로 그려진 탓에 천장 아래서 보면 식별하기가 쉽지 않다. 미켈란젤로는 당시 이탈리아에서 크게 인기를 끌었던 니콜로 말레르미의 《해석 성경 Biblia vulgare istoriata》(1490)의 구약 부분에 실린 삽화를 참고했다. 메달 그림의 반은 라파엘로가 〈헬리오도루스의 추방〉(106쪽)을 그릴 때 참고했던 외경 《마카베오기》의 내용을 담고 있다. 이 10점의 청동 메달은 미켈란젤로가 간단하게 스케치한 것을 조수들이 그려 넣은 것이다. 시스티나 성당 천장화는 거의 혼자 완성했다고 볼 수 있지만, 문을 꼭꼭 걸어 잠그고 개미 한 마리도 얼씬하지 못하게 한 채 번뇌에 싸여 붓을 휘두르는 미켈란젤로의 모습은 그를 흠모하던 자들이 만들어낸 상상일 뿐이다. 미켈란젤로는 그 밖에도 스펜드럴과 펜던티브 사이에 12쌍의 청동색 이뉴디를 그려 넣었는데, 이 역시 그의 스케치를 조수들이 완성한 것으로 알려져 있다. 이들 이뉴디는 좁은 모퉁이에 갇힌 다소 절망적인 존재로 보이고 몇몇은 귀가 흉측하게 긴 판^{Pan}처럼 그려져 악마 혹은 반역천사를 의미한다고 보기도 한다.

시스티나 성당 제단화 〈최후의 심판〉

미켈란젤로와 〈최후의 심판〉

1533년, 미켈란젤로는 교황 클레멘스 7세로부터 시스티나 성당 제단화를 그리라는 명령을 받았다. 주제는 '최후의 심판'이었다. 이는 신성로마제국 카를 5세의 로마 침략(1527)과 유린에 대한 분노에서 비롯된 것으로, 사후에 이뤄질 심판의 날을 각인시켜 가톨릭에서 멀어져가는 민심을 사로잡기 위해 택한 주제였다.

정작 그림을 주문한 클레멘스 7세는 이듬해 사망해 미켈란젤로가 작업을 시작하는 것조차 보지 못했다. 작업은 바오로 3세Paulus III, 1534~1549 재위가 교황으로 즉위한 뒤인 1535년에 시작해 1541년 가을에야 완성되었다. 총 면적 167.14제곱킬로미터의 벽면은 391명이나 되는 역동적인 군상으로 가득 차 있어 이전에 완성한 천장화와 더불어 인간이 취할 수 있는 모든 자세와 표정이 성당 안에 다 들어 있다고 해도 과언이 아니다. 당대는 물론 후대의 미술가들은 굳이 실물 데생을 연구할 필요 없이 시스티나 성당에 와서 미켈란젤로의 작품만 모사해도 될 정도였다.

막상 작품이 공개되자 거의 신의 경지에 오른 이 놀라운 기교에 감탄하는 이들만큼 경악을 금치 못하는 측도 많았다. 신성해야 할 교회 제단화가 온통 벗은 몸으로 가득 차 있었기 때문이었다. 성격이 팍팍하기로 유명한 미켈란젤로에게 감정이 안 좋은 이들은 비난이 반가웠을 것이다. 베네치아 출신의 화가이자 당대 최고의 비평가였던 피에트로 아레티노Pietro Aretino, 1492~1556는 평소 독설로 유명했다. 그는 미켈란젤로에게 그림 한 점 얻으려다 일언지하에 거절당한 적이 있어서인지 무서운 기세로 작품을 폄하했다. 아레티노는 예수를 수염이 난 장년층으로 그리던 전통이 깡그리 무시된 것부터 시작해 예수의 중요 부위가 그대로 노출된 것에 격노했다. 결국 교황청에서 외설 여부를 두고 격렬한 논쟁이 벌어졌고, 1563년 트리엔

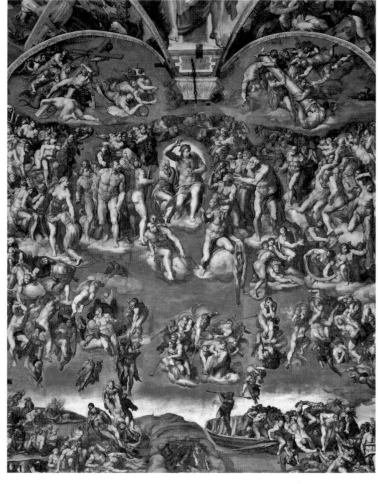

미켈란젤로, 〈최후의 심판〉
프레스코, 13.7×12.2m, 1534~1541년, 시스티나 성당 제단

트 공의회는 가능한 한 수치스러운 부분을 가리는 쪽으로 의견을 모은다. 미켈란젤로가 얼마 못 가 사망한 탓에 덧칠은 다른 사람 손에 맡겨졌다. 그의 친구이자 제자였던 다니엘레 다 볼테라^{Daniele da Voltera, 1509~1566}는 1년여간 그야말로 한 땀 한 땀 수를 놓듯 노출 부위를 가리는 작업에 몰두했다. 덕분에 그는 '팬티 재단사'라는 뜻의 브라게토네^{braghettone}라는 별명을 얻었다. 이후에도 검열은 수시로 진행되어 수정 작업은 18세기 말까지 지속되었다.

제단화는 촛불에 그을리면서 생긴 때와 먼지, 누수로 인해 한동안 방치되었다가 최근에 안전하게 복구되었다. 그러나 지나치게 화려해진 색상 탓에 후손의 의욕적인 복원 사업이 미켈란젤로의 참뜻을 거스른 것은 아닌지 논란이 계속되고 있다.

〈최후의 심판〉 배치도

벽화는 최후의 심판과 관련된 여러 이야기를 한 화면에 모아놓았다. 화면 상단 루네트에는 예수의 수난 장면에 사용된 이런저런 도구를 들고 있는 천사들의 모습이 그려져 있다. 바로 아래에는 예수와 성모 마리아가 천국에 이른, 즉 축복받은 자들과 함께하고 있다. 그 아래 중앙에는 나팔을 부는 천사들이 있고, 그 양쪽으로 지옥으로 떨어지는 군상과 천국으로 올라가는 이들이 보인다. 화면 가장 아랫부분에는 부활하는 이들과 지옥으로 떨어진 자들이 보인다.

수난의 도구들 왼쪽 루네트 수난의 도구들 오른쪽 루네트

축복받은 이들 예수와 성모 마리아 성인들

구원받은 이들 심판의 나팔을 부는 천사들 저주받은 이들

부활하는 죽은 영혼들 지옥의 입구

〈최후의 심판〉 배치도

바티칸 미술관에서 꼭 봐야 할 그림 100

반종교개혁

이탈리아는 오랫동안 하나의 국가가 아니라 여러 도시국가로 나뉘어 있었다. 15세기경 북쪽 밀라노 지역은 스포르차 공작이 지배했고, 베네치아는 공화국 체제였으며, 중부 도시인 피렌체는 겉은 공화국이었지만 실제로는 상인 출신의 거부 메디치 가문이 이끌고 있었다. 로마는 교황령에 속했고, 남쪽의 나폴리 왕국은 스페인 왕가의 지배를 받았다. 각 도시가 자치권을 가지고 있어 골고루 발전하는 이점은 있었으나, 강대국의 침략에는 속수무책이라는 치명적인 결함이 있었다.

16세기에 접어들면서 유럽의 강대국으로 떠오른 프랑스는 현재의 독일과 오스트리아를 비롯해 스페인까지 통치하던 합스부르크 왕가의 신성로마제국과 치열한 패권 다툼을 벌였다. 이들은 힘을 확장하기 위해 수시로 이탈리아를 위협했다. 1526년 교황 클레멘스 7세는 합스부르크 왕가의 카를 5세^{Karl V, 1519~1556 재위}를 견제하기 위해 프랑스와 동맹을 맺고 피렌체 · 베네치아 · 밀라노 등과 합세해 신성로마제국과 전쟁을 불사했지만, 이는 1527년의 로마 약탈이라는 사태로 이어졌다. 신성로마제국의 병사들은 로마를 그야말로 쑥대밭으로 만들었고, 교황은 급히 산탄젤로로 몸을 숨기는 치욕을 맛봐야 했다.

한편 1517년 레오 10세 시절, 교황청의 면죄부 판매를 비롯해 그간의 갖가지 부정과 부패에 대한 항의로 시작된 루터의 종교개혁은 기독교 사회를 프로테스탄트와 가톨릭으로 분리시켰다. 면죄부 판매 사건에서 짐작할 수 있듯, 가톨릭교회의 타락상은 두고 볼 수 없을 정도로 치닫고 있었다. 이미 교황은 영적 세계를 이끄는 신앙의 전도사라기보다 부와 명예, 권력을 추구하는 군주와 다를 바 없었다.

클레멘스 7세가 〈최후의 심판〉을 주문한 것은 성스러운 로마를 약탈하고 황폐화한 카를 5세와 용병들이 앞으로 겪어야 할 고통을 경고하고, 진정한 종교인 가톨

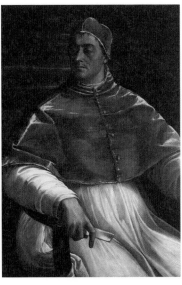

루카스 크라나흐, 〈카를 5세〉
패널에 유채, 51×36cm, 1533년
티센보르네미사 미술관, 마드리드

세바스티아노 델 피옴보, 〈클레멘스 7세〉
캔버스에 유채, 145×100cm, 1526년
카포디몬테 국립미술관, 나폴리

릭에서 멀어져가는 종교개혁 추종자들의 죗값을 상기하려는 '반종교개혁'의 의지
에서 비롯되었다고 볼 수 있다.

미켈란젤로
〈수난의 도구들〉 왼쪽 루네트

미켈란젤로
〈수난의 도구들〉 오른쪽 루네트

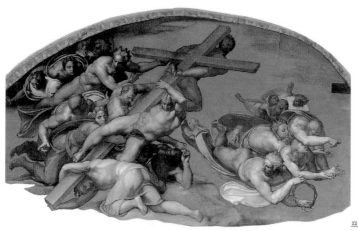

프레스코
부분 그림
1534~1541년
시스티나 성당 제단

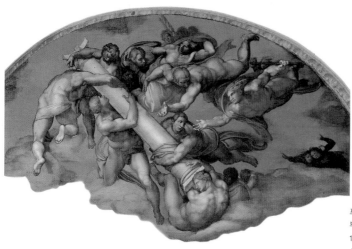

프레스코
부분 그림
1534~1541년
시스티나 성당 제단

미켈란젤로는 화면 왼쪽의 루네트 부분부터 작업을 시작했다. 한 무리의 천사가 예수가 처형당한 십자가를 들고 날아다닌다. 전통적으로 천사는 날개로 자신들의 정체를 드러내지만, 미켈란젤로는 그들을 날개가 없는 건장한 신체를 가진 인간의 모습으로 그려 사사건건 꼬투리를 잡는 이단 심판관의 비난을 받아야 했다. 천사들은 온갖 자세로 몸을 틀고 있는데 실제 인간이 이토록 유연할 수는 없는 노릇이다.

초록 옷을 입은 천사는 공포에 질린 듯한 표정으로 그림 밖 관람자들에게 눈을 맞추고 있다. 그의 등에 포개진 또 다른 천사는 손가락을 아래로 가리키는데, "이제 저들은 어떻게 되는 거지?"라고 묻기라도 하는 듯하다. 대답은 바로 그 위의 천사가 한다. 그는 십자가를 가리키는데, '저들은 곧 십자가로 인해 구원받을 것이다'라는 뜻이다. 십자가 중앙에 정면을 향한 남자의 다리 사이로 아슬아슬하게 걸린 초록색 천은 훗날 그린 것으로 짐작된다. 십자가 오른쪽 화면에는 예수가 조롱당할 때 썼던 가시 면류관을 든 천사의 모습이 보인다. 단축법을 잘 활용한 덕분에 천사들이 떠 있는 곳에 깊은 공간감이 느껴진다.

그 반대편에서 천사들은 예수가 하염없이 채찍에 몸을 내주며 묶여 있던 육중한 기둥을 짊어지고 있다. 오른쪽 주황색 겉옷으로 아슬아슬하게 자신의 다리 사이를 가리고 있는 천사는 해면을 꽂은 갈대를 들고 기둥 쪽을 향해 날아들고 있다. 이는 십자가에 매달린 예수가 목이 마르다고 하자 "거기 신 포도주가 가득히 담긴 그릇이 있는지라 사람들이 신 포도주를 적신 해면을 우슬초에 매어 예수의 입에 대니"(《요한 복음서》 19장 28~29절)라는 구절에서 비롯된 것이다. 이처럼 미켈란젤로는 흔히 '예수의 수난' 하면 떠올릴 수 있는 전통적인 상징 중 십자가, 가시관, 기둥, 갈대를 양쪽 루네트에 담아냈다.

미켈란젤로
예수와 성모 마리아

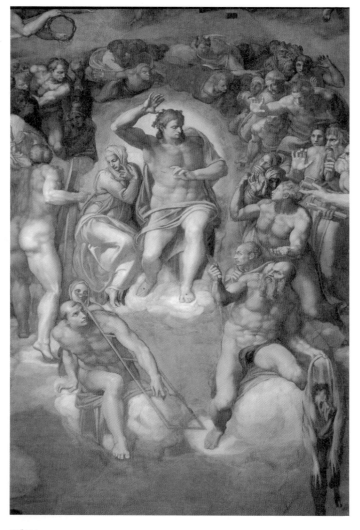

프레스코
부분 그림
1534~1541년
시스티나 성당 제단

마리아와 함께한 예수는 그림 상단 중앙에 노란 원형 빛을 배경으로 무릎을 구부린 자세를 취하고 있다. 미켈란젤로는 예수를 수염이 긴 장년이 아니라 곱슬머리의 잘생긴 청년으로 묘사해 기존에 그렸던 천장화의 이뉴디를 떠올리게 한다. 사사건건 트집을 잡던 아레티노는 이로 인해 예수의 품위가 떨어져 보인다며 격렬하게 비난했다. 예수의 수려한 얼굴은 그가 교황청에서 수시로 보았을 벨베데레 정원의 아폴론 상[27]과도 흡사한데, 미켈란젤로는 세상의 '빛'인 예수가 그리스 신화의 '태양'의 신 아폴론을 떠올리게 한다는 점을 무시하지 않았던 것이다. 한편 그는 예수를 벽화 전체에서 가장 크게 그려 인물의 중요도에 따라 크기를 달리하는 중세적 전통을 잇고 있다.

가톨릭에서 성모 마리아는 신과 인간 사이를 중재해주는 역할을 한다는 점에서 특별한 지위를 가진다. 따라서 그림 속 그녀는 늘 예수와 권위 면에서 동격으로 그려지곤 했다. 하지만 미켈란젤로가 그린 마리아는 당당함을 다소 상실한 듯하다. 작게 움츠러든 그녀의 살짝 뒤틀린 몸은 아들이 어떤 결정을 하건 감히 훈수를 둘 처지가 못 되어 보인다. 의기소침하게 그린 성모 역시 교황청 사람들의 분노를 자아냈다. 아들 예수가 아폴론의 얼굴을 하고 있다면, 성모 마리아는 부끄러움으로 몸을 웅크리고 있는 비너스 조각상을 닮았다.

미켈란젤로
축복받은 이들

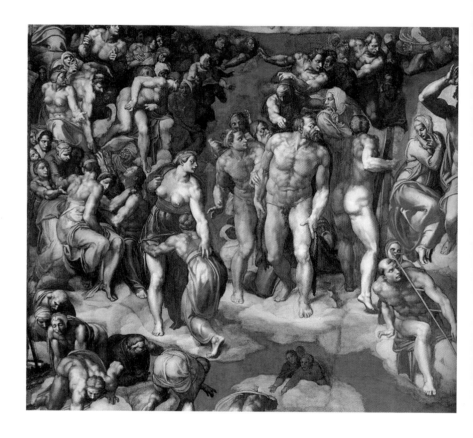

프레스코
부분 그림
1534~1541년
시스티나 성당 제단

루네트를 제외하면, 예수와 마리아 그리고 그들을 중심으로 한 사도와 순교 성인 들은 전체 그림의 가장 높은 곳을 차지하고 있다. 천사들에게서 날개를 떼버린 것처럼, 이번에는 사도를 포함한 여러 성인의 머리에서 후광을 벗겨버렸다. 대신 미켈란젤로는 몇몇 성인의 지물을 충실히 그려 수수께끼를 풀듯 그림 속 인물의 정체를 밝히는 재미를 더했다.

화면에서 성모 마리아의 왼편에는 등을 완전히 돌린 사도 안드레아가 자신이 처형당했던 X자형 십자가를 지물로 삼아 등장한다. 사도 안드레아에서 왼쪽으로 시선을 옮기면 벌거벗은 남자가 부리부리한 눈으로 예수를 쳐다보며 정면을 향해 서 있다. 자세히 보면 그는 등에 낙타털로 짐작되는 외투를 걸치고 있고 다리 사이에 '가리개 화가'의 손을 탄 털옷 자락이 보인다. 이는 낙타털 옷과 십자 막대기를 지물로 삼는 세례 요한을 상기시킨다. 한편 몇몇 학자는 세례 요한으로 보이는 이 남자를 아담으로 추정하기도 한다.

성모 마리아의 발치에는 사다리처럼 보이는 석쇠를 든 성 라우렌시오가 엉거주춤 앉아 있다. 그는 뜨겁게 달군 석쇠 위에서 고문을 받는 순간 자신을 박해한 황제에게 "보라, 한쪽이 잘 구워졌으니 다른 쪽도 잘 구워 먹어라!"라고 외친 성인이다. 그의 등 뒤에 주황색 옷을 입은 여인이 고개를 내밀고 있는데, 여성 시인 비토리아 콜론나Vittoria Colonna, 1492~1547로 추정된다. 콜론나는 로마 후작의 아내로 사별한 남편에 대한 사랑과 신의 은총에 대한 시를 쓰던, 당대로서는 보기 드문 여성 지식인이었다. 그녀는 말년의 미켈란젤로로부터 숭배에 가까운 정신적 사랑을 받았다. 미켈란젤로는 교리에 능통해 교황청 고위 성직자들과 친분이 많았던 그녀와 〈최후의 심판〉 작업에서 많은 의견을 교환한 것으로 알려져 있다.

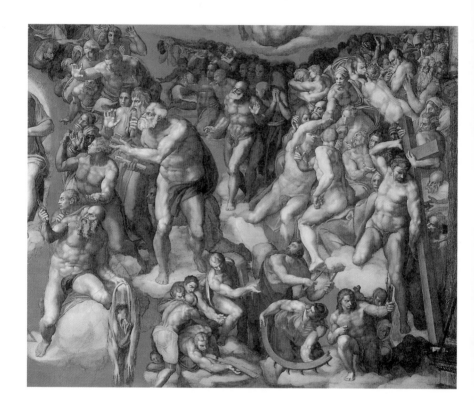

프레스코
부분 그림
1534~1541년
시스티나 성당 제단

예수의 왼발 아래로 한 남자가 살가죽을 들고 서 있다. 그는 살가죽을 벗겨내는 고문을 받고 순교한 성 바르톨로메오로 미켈란젤로는 자신의 모습을 살가죽의 얼굴로 그려넣어 자신의 죄를 참회하고 있다. 그 위로 하얀 수염과 머리카락의 남자는 열쇠로 보아 성 베드로다. 그의 얼굴은 바오로 3세를 모델로 했다. 오른쪽 끝에 십자가를 등에 진 남자는 선한 도둑 디스마스로 볼 수 있다. 혹은 예수가 골고다 언덕으로 올라갈 때 십자가를 같이 진 키레네의 시몬으로도 본다.

베드로의 발과 키레네의 시몬의 발 사이, 구름 위에는 비교적 알아보기 쉬운 순교자가 많다. 중앙에 뾰족한 못이 박히고 부러진 수레바퀴를 들고 있는 초록 옷의 여자는 못 박힌 수레바퀴에 깔리는 고문을 당했던 성 카타리나다. 박힌 수레바퀴 바로 왼편은 톱으로 두 동강 난 채 순교한 예수의 제자 시몬이다. 시몬의 몸 위로 육중한 오른쪽 다리를 드러낸 자는 성 필립으로 작은 십자가를 세워 들고 있다. 그는 돌에 맞은 뒤 십자가형으로 순교했다. 성 카타리나 바로 위에서 붉은 옷을 걸치고 빗을 든 남자는 성 블라시오다. 그는 금속으로 만든 빗으로 온몸이 찢긴 채 목까지 잘려 순교했다. 훗날 다 볼테라가 옷을 입히기 전의 모습으로 보면 성 블라시오와 성 카타리나의 자세는 성적인 연상을 가능케 한다. 원래 블라시오의 얼굴은 성 카타리나를 향하고 있었다. 음탕하다거나 외설적이라는 비난이 커지자 다 볼테라는 옷을 단단히 입히는 데 그치지 않고 블라시오의 얼굴을 고쳐 다른 방향으로 돌리는 수고를 해야 했다. 성 카타리나 오른편에는 화살로 처형당한 성 세바스티아노가 쪼그리고 앉아 있다.

미켈란젤로
심판의 나팔을 부는 천사들

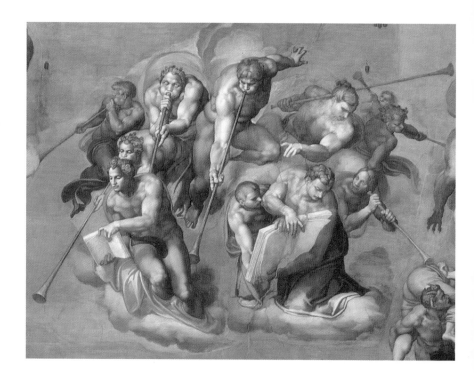

프레스코
부분 그림
1534~1541년
시스티나 성당 제단

미켈란젤로

구원받은 이들

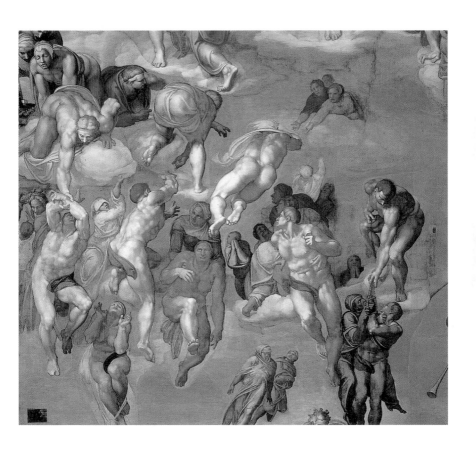

프레스코
부분 그림
1534~1541년
시스티나 성당 제단

미켈란젤로
저주받은 이들

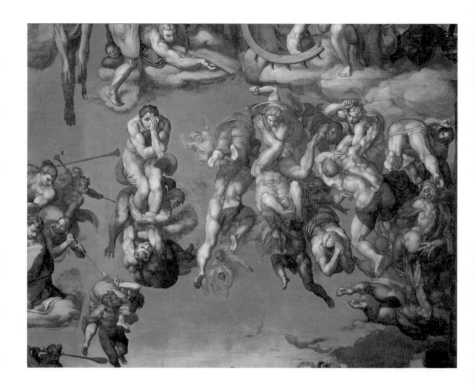

프레스코
부분 그림
1534〜1541년
시스티나 성당 제단

〈최후의 심판〉 하단 중앙에는 천사들이 최후의 심판 때 죽은 자들을 깨우기 위해 나팔을 부는 모습이 그려져 있다. 아래 좌우에는 두 천사가 각각 책을 들고 있다. 이는 "내가 보니 죽은 자들이 큰 자나 작은 자나 그 보좌 앞에 서 있는데, 책들이 펴 있고 또 다른 책이 펴졌으니 곧 생명책이라 죽은 자들이 자기 행위를 따라 책에 기록된 대로 심판을 받으니"《요한 묵시록》20장 12절)라는 구절에서 비롯된 것이다.

왼편 천사는 작은 책을, 오른편 천사는 혼자 들기에도 벅찰 정도로 큰 책을 들고 있다. 예수의 오른편, 즉 작은 책에는 몇 안 되는 선한 이들의 명단이, 큰 책에는 죄의 대가를 치러야 할 사람들의 명단이 적혀 있다. 나팔 부는 천사들 왼쪽에는 구원을 받고 하늘로 올라가는 이들의 모습이 그려져 있다. '구원받은 이들'은 전체 그림의 가장 아래에서 부활한 뒤 위로 오른다. 나팔 부는 천사 바로 왼쪽으로 흑인과 백인이 묵주에 매달린 모습이 보인다. 구원에 인종차별은 없는 법이다.

나팔 부는 천사들 오른쪽에는 지옥으로 내려가는 '저주받은 이들'의 모습이 그려져 있다. 그림 오른쪽 기둥 옆 자신의 성기를 잡힌 채 화들짝 놀라는 남자는 생전 색을 탐했을 것이다. 왼편에 등을 보인 채 초록 옷을 입은 천사와 싸우고 있는 남자는 쉽게 분노해 폭력을 일삼았을 것이다. 그 옆으로 몸을 거꾸로 한 채 떨어지는 남자는 목 아래의 열쇠와 돈주머니로 보아 재물을 탐하던 자로 보인다. 열쇠는 성 베드로를 떠올리게 하는데, 부패한 성직자를 암시한다고 볼 수도 있다. 천사들과 저주받은 이들 가운데 위치한 남자는 로댕의 〈생각하는 사람〉과 비슷한 자세로 앉아 있다. 그는 악마들이 달라붙는데도 아무것도 하지 않는다. 적극적으로 자기방어를 하지 않는 이 남자는 우리 주변에서도 쉽게 볼 수 있다. 이 역시 죄다.

미켈란젤로
지옥의 입구

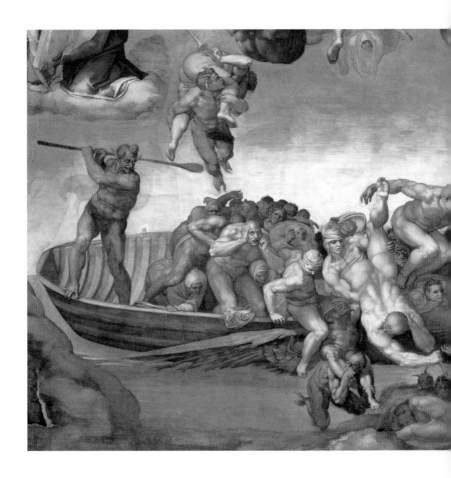

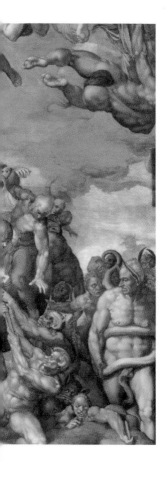

프레스코
부분 그림
1534~1541년
시스티나 성당 제단

미켈란젤로

부활하는 죽은 영혼들

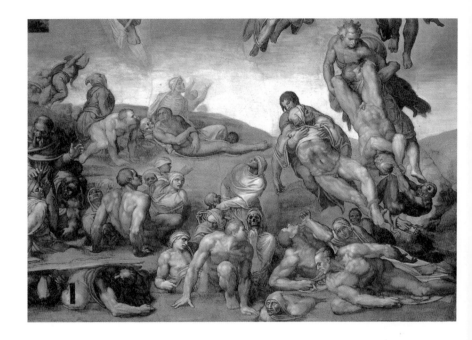

프레스코
부분 그림
1534~1541년
시스티나 성당 제단

제단화 아래 오른편에 있는 지옥의 입구에는 그야말로 지옥불이 활활 타오르고 있다. 지옥 부분에는 아케론 강에서 영혼을 배로 실어나르는 뱃사공 카론이 그려져 있다. 단테의《신곡》〈지옥편〉에는 "카론은 이글거리는 눈으로 그들을 가리키며 모두를 모아놓고는 늑장부리는 놈을 노로 후려쳤다"라는 글귀가 있는데, 바로 이 글을 고스란히 그림으로 옮긴 듯하다. 그림 하단 귀퉁이에 당나귀 귀를 한 채 온몸이 뱀으로 감겨 있는 자가 보인다. 그는 지옥의 마왕 미노스다. 그 역시 단테의《신곡》〈지옥편〉제5곡에 나오는 자로, 그간의 죄를 조사하고 판단하는 일을 한다. 미켈란젤로는 이 작품이 완성되기 전부터 사사건건 트집을 잡는 교황의 비서 비아조 다 체세나Biagio da Cesena, 1463~1544를 미노스로 바꿔놓고는 뱀에게 성기를 물리는 모습으로 그렸다. 체세나는 격분해 교황에게 그가 자신을 지옥에다 머물게 했노라고 푸념했지만, 교황은 "연옥이라면 내가 기도로 어찌해보겠지만, 지옥은 글쎄!"라는 식으로 대꾸했다는 이야기가 전해진다.

반대편에는 죽음에서 깨어나 부활하는 이들의 모습이 담겨 있다. 왼편 무리는 천사의 나팔 소리에 잠을 깬다. 왼쪽 아래 구석에는 자신을 담고 있던 석관 뚜껑을 간신히 밀어 올리며 기어 나오는 이가 보인다. 어떤 이는 머리만, 또 어떤 이는 다리만 드러낸 채 죽음을 딛고 승리의 부활을 채비한다. 어떤 이는 너무 오래전에 죽어서인지 해골만 남아 있다. 왼쪽에는 클레멘스 7세로 추정되는 사제가 수의를 입은 영혼의 머리에 손을 얹고 있다. 미사에서 신부님이 신도에게 축성하는 듯한 이 모습을 통해, 미켈란젤로는 교회의 권위를 강조하려 한 듯하다. 오른쪽에는 몸을 거꾸로 한 남자를 두고 천사와 악마가 서로 다투고 있다. 심판의 날조차도, 착한 영혼인지 나쁜 영혼인지 헷갈리는 이가 있기 마련이다.

| 그림 주석 |

1 시모네 마르티니
수태고지

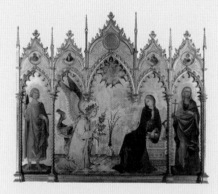

목판에 템페라
184×210cm
1333년
우피치 미술관
피렌체

2 멜로초 다 포를리
승리의 예수

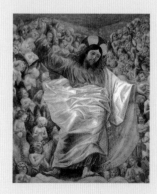

프레스코를 캔버스에 옮김
부분 그림
1481~1483년
퀴리날레 궁
로마

3 미켈란젤로

피에타

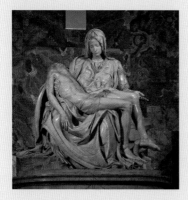

대리석
높이 174cm
1499년
성 베드로 성당
바티칸

4 라파엘로 산치오

매장

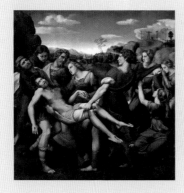

목판에 유채
184×176cm
1507년
보르게세 갤러리
로마

5 카라바조
성 베드로의 순교

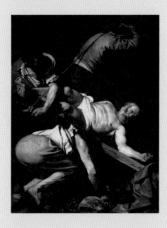

캔버스에 유채
230×175cm
1600~1601년
산타마리아델포폴로 성당
로마

6 카라바조
홀로페르네스의 목을 자르는 유디트

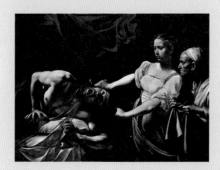

캔버스에 유채
145×195cm
1598년경
국립고전회화관
로마

7 아르테미시아 젠틸레스키

홀로페르네스의 목을 자르는 유디트

캔버스에 유채
199×162cm
1612~1621년
우피치 미술관
피렌체

8 주세페 마리아 크리스피

프로스페로 람베르티니 추기경

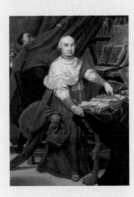

캔버스에 유채
80×58cm
1740년
아쿠르시오 궁전
볼로냐

9 라파엘로 산치오
율리오 2세의 초상화

목판에 유채
108×80.7cm
1511~1512년
내셔널 갤러리
런던

10 레오나르도 다빈치
모나리자

목판에 유채
77×53cm
1503년경
루브르 박물관
파리

11 토마소 라우레티
기독교의 승리

프레스코
부분 그림
1582~1585년
바티칸 미술관
바티칸

12 산탄젤로 성

높이 15m, 폭 89m
135~139년
로마

13 레오나르도 다빈치

앙기아리 전투

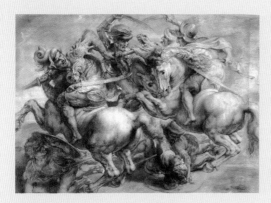

종이에 검정 초크, 펜, 잉크
45×64mm
1503~1505년
루브르 박물관
파리

14 피에로 델라 프란체스카

페데리코 다 몬테펠트로의 초상

패널에 템페라
47×33cm
1465~1466년
우피치 미술관
피렌체

15 레오나르도 다빈치
레다와 백조

패널에 유채
130×77.5cm
1508∼1515년
우피치 미술관
피렌체

16 미켈란젤로
마테오 상

대리석
271cm
1503년
아카데미아 미술관
피렌체

17 로베레 가문 문장

목판에 템페라
184×210cm
1333년
우피치 미술관
피렌체

18 페루지노
보르고 화재의 방 천장화

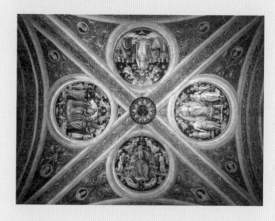

프레스코
부분 그림
1508년경
바티칸 미술관
바티칸

19 라파엘로 산치오

성모의 결혼식

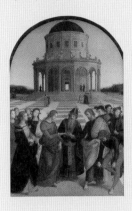

패널에 유채
170×117cm
1504년
브레라 미술관
밀라노

20 작자 미상

가시 뽑는 소년(스피나리오)

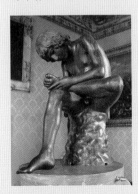

청동상
높이 73cm
카피톨리니 박물관
로마

21 로렌초 기베르티

아담과 이브를 만드심

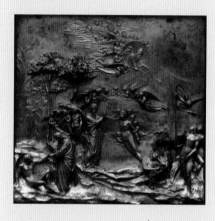

청동
79×79cm
1425~1452년
산조반니 세례당
피렌체

22 마사치오

에덴동산에서 추방되는 아담과 이브

프레스코
208×88cm
1426~1427년
산타마리아델카르미네 성당
피렌체

23 마솔리노 다 파니칼레

아담과 이브의 유혹

프레스코
208×88cm
1426~1427년
산타마리아델카르미네 성당
피렌체

24 미켈란젤로

켄타우로스의 전투

대리석
84.5×90.5cm
1492년경
카사부오나로티
피렌체

25 로렌초 기베르티
노아와 홍수

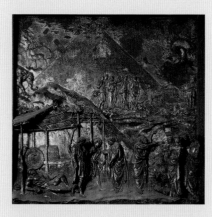

청동
79×79cm
1425~1452년
산조반니 세례당
피렌체

26 미켈란젤로
피티 톤도의 성모

대리석
85.8×82cm
1503~1505년
바르젤로 미술관
피렌체

27 작자 미상

벨베데레의 아폴론

기원전 4세기 작품을
2세기에 로마인이 복제
높이 240cm
바티칸 미술관
바티칸

바티칸 미술관에서 꼭 봐야 할 그림 100

1판 1쇄 발행일 2015년 7월 20일
2판 1쇄 발행일 2022년 4월 11일

지은이 김영숙

발행인 김학원
발행처 (주)휴머니스트출판그룹
출판등록 제313-2007-000007호(2007년 1월 5일)
주소 (03991) 서울시 마포구 동교로23길 76(연남동)
전화 02-335-4422 **팩스** 02-334-3427
저자·독자 서비스 humanist@humanistbooks.com
홈페이지 www.humanistbooks.com
유튜브 youtube.com/user/humanistma **포스트** post.naver.com/hmcv
페이스북 facebook.com/hmcv2001 **인스타그램** @humanist_insta

편집주간 황서현 **편집** 김주원 **디자인** 이수빈
조판 이희수com. **용지** 화인페이퍼 **인쇄** 청아디앤피 **제본** 민성사

ⓒ 김영숙, 2022

ISBN 979-11-6080-823-0 04600
ISBN 979-11-6080-645-8 (세트)